大展好書　好書大展
品嘗好書　冠群可期

大展好書　好書大展

品嘗好書　冠群可期

象棋輕鬆學
24

象棋
高手精巧殺著薈萃

吳雁濱　編著

品冠文化出版社

前　言

　　象棋高手，是指象棋技藝特別高超的人，按群體可分為：專業象棋高手和業餘象棋高手。全國會下象棋的人不計其數，而專業高手寥寥無幾，絕大多數業餘高手都隱藏在民間，所以有「民間出高手」之說。這些象棋高手有著共同的特點：功力精湛，算度深遠，攻擊時如水銀瀉地，無孔不入；防守時如銅牆鐵壁，歸然不動。

　　本書收錄了專業，業餘象棋高手精巧殺著340局，並對其進行選取、摘錄、修改著法、增加注釋等處理，力求通俗易懂。這些棋局源自實戰，因此對實戰有很好的指導作用，讀者可細細體味棋局中蘊含的棋韻大道，消化吸收後化為己用，棋藝水準就會不斷提高。

<div align="right">作者</div>

目　錄

第1局　萬象更新

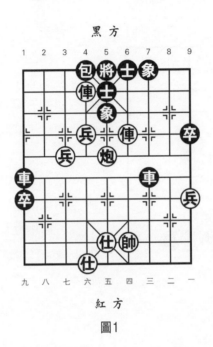

圖1

著法（紅先勝）：

1. 俥四進三！　包4平6　　2. 俥六平五　　將5平4

3. 炮五平六

連將殺，紅勝。

改編自2015年蘇浙皖三省邊界友好城市體育健身圈「東華杯」中國象棋邀請賽揚中市張俊——馬鞍雨山區張志剛對局。

 第2局　得意忘象

圖2

著法（紅先勝）：

1. 俥四平五　　將5平4
2. 炮五平六！　車4進1
3. 俥五平六
絕殺，紅勝。

改編自2015年騰訊棋牌全國象棋甲級聯賽黑龍江省農村信用社郝繼超——山西六建呂梁永寧莊玉庭對局。

第3局　險象環生

著法（紅先勝）：

1. 傌五進六　　將5平6　　2. 俥三進三！　將6進1
3. 俥三退一　　將6進1　　4. 俥二退二
連將殺，紅勝。

改編自2015年「慕中杯」第14屆世界象棋錦標賽東馬沈毅豪——日本松野陽一郎對局。

圖3

第4局 一蛇吞象

著法（紅先勝）：

1. 俥六進三！　將5平4
2. 俥四進一　　將4進1
3. 兵五進一　　將4進1
4. 俥四退二

連將殺，紅勝。

改編自 2015 年凌雲「白毫茶杯」全國象棋公開賽挑戰賽北京王天——廣東朱紹鈞（兩先）對局。

圖4

第5局　遺風餘象

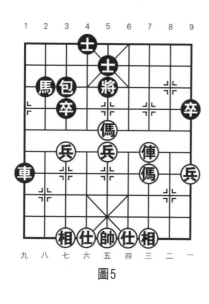

圖5

著法（紅先勝）：

1. 傌三進三！　士5進6

2. 傌三進四　　將5退1

3. 傌三進一　　將5進1

4. 傌五進六　　將5平6

5. 傌三進一

連將殺，紅勝。

改編自2015年「天龍立醒杯」全國象棋個人賽浙江省民泰銀行象棋隊趙鑫鑫——成都瀛嘉象棋隊鄭惟桐對局。

第6局　香象絶流

著法（紅先勝）：

1. 炮七平六　　士5進4　　2. 傌六進四！　將4平5

3. 炮四平五　　象5進3　　4. 炮六平五

連將殺，紅勝。

改編自2015年騰訊棋牌全國象棋甲級聯賽江蘇劉子健——北京威凱建設張強對局。

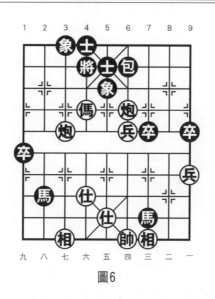

圖6

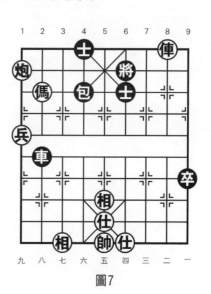

第7局　瞎子摸象

著法（紅先勝）：

1.俥二退一　　將6退1
2.炮九進一　　士4進5
3.傌八進七　　包4退2
4.傌七退六　　包4進1
5.俥二進一

連將殺，紅勝。

改編自 2015 年北京「飛虎杯」象棋賽北京唐成浩——陝西邊小強對局。

圖7

第8局 象簡烏紗

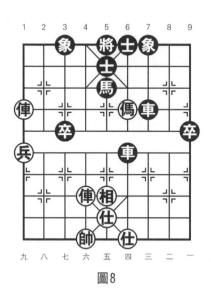

圖8

著法（紅先勝）：

1. 俥六進七！ 士5退4
2. 傌四進六 將5進1
3. 俥九進二

連將殺，紅勝。

改編自2015年騰訊棋牌全國象棋甲級聯賽廈門海翼劉明——杭州環境集團卜鳳波對局。

第9局 無可比象

著法（紅先勝）：

1. 俥七退一 將4進1　　2. 俥七退一 將4退1
3. 傌九進八 將4退1　　4. 炮一進三

連將殺，紅勝。

改編自2015年「柳林杯」山西省象棋錦標賽長治象棋協會黃世紅——晉城象棋協會閆春旺對局。

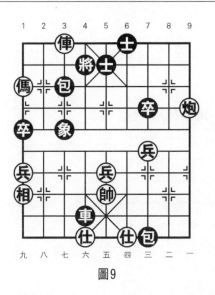

圖9

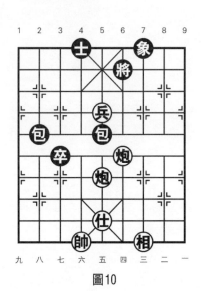

第10局　太平無象

著法（紅先勝）：

1. 兵五平四　　包5平6
2. 兵四進一　　將6退1
3. 兵四進一　　將6平5
4. 炮四平五

連將殺，紅勝。

改編自 2015 年重慶沙
坪壩第三屆「學府杯」象棋
公開賽重慶路耿——重慶周
永忠對局。

圖10

 第11局　盲人摸象

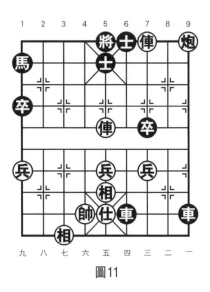

圖11

著法（紅先勝）：

1. 俥三退二！　車9退8
2. 俥三平六　　車6平5
3. 帥六進一　　馬1進3
4. 俥六平七　　車9進8
5. 俥七進二

絕殺，紅勝。

改編自2015年騰訊棋牌全國象棋甲級聯賽黑龍江省農村信用社趙國榮——廈門海翼陳泓盛對局。

第12局　拔犀擢象

著法（紅先勝）：

1. 兵三進一！　車6退2

黑另有以下兩種著法：

（1）車6平7，炮五平三，馬5進3，相三進五，馬4進6，炮三退二，卒7進1，俥六進一，包2進1，俥六平三，紅大優。

（2）馬4退5，傌三進四，前馬進6，俥六進一，卒7進1，俥八進二，車2平3，相七進五，馬5進7，相五進

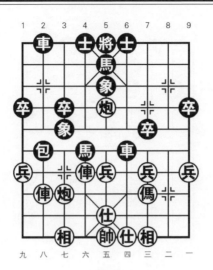

圖12

三，紅大優。

2. 俥六進一　包2平7　　3. 帥五平六　包7進4

4. 帥六進一　車2平3　　5. 炮七平五　卒7進1

6. 俥八平六　卒7進1　　7. 前俥進五　車3平4

8. 俥六進七

絕殺，紅勝。

改編自2015年「慕中杯」第14屆世界象棋錦標賽中華
台北邱彥杰——德國福貴多對局。

第13局　象齒焚身

著法（紅先勝）：

1. 兵六平七　車5平4　　2. 炮五平六　馬6進4

3. 炮六進三　車4退1　　4. 兵七平六

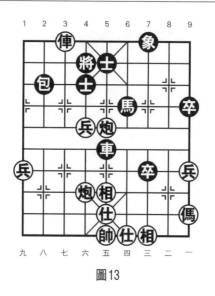

<p style="text-align:center">圖13</p>

紅淨多一俥勝定。

改編自2015年「慕中杯」第14屆世界象棋錦標賽加拿大鄭志偉——荷蘭陳華鐘對局。

 第14局 合眼摸象

著法（紅先勝）：

1.俥七進三！ 士5退4　　2.傌五進六　將5進1

3.俥七退一

連將殺，紅勝。

改編自2015年「慕中杯」第14屆世界象棋錦杯賽美國賈丹——德國吳彩芳對局。

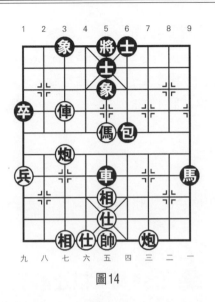

圖14

第15局 包羅萬象

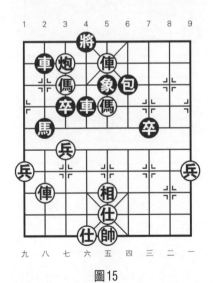

圖15

著法（紅先勝）：

1. 炮七進一　馬2退3　　2. 俥五平八　象5退3

3. 前俥平七　馬3進5　　4. 俥七進一　將4進1

5. 俥八進六　將4進1　　6. 俥八平五　馬5退4

7. 俥七退一

下一步俥七平六殺，紅勝。

改編自2015年騰訊棋牌全國象棋甲級聯賽江蘇孫逸陽
——山西六建呂梁永寧梁輝遠對局。

第16局　棋逢敵手

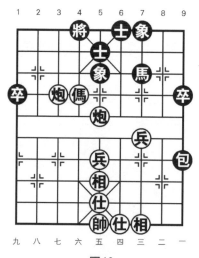

圖16

著法（紅先勝）：

1. 炮五平六　將4平5

黑如改走士5進4，則傌六進四，士4退5，炮七平六，

連將殺，紅勝。

2. 傌六進七　將5平4　　3. 炮七平六

連將殺，紅勝。

改編自2015年「慕中杯」第14屆世界象棋錦標賽菲律賓洪家川──芬蘭石天曼對局。

第17局　棋布星羅

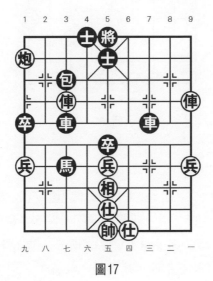

圖17

著法（紅先勝）：

1. 炮九進一　包3退2　　2. 俥一進三　士5退6

3. 俥七平五

連將殺，紅勝。

改編自2015年「慕中杯」第14屆世界象棋錦標賽新加坡賴俊杰──俄羅斯魯緬采夫對局。

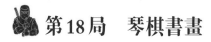
第18局　琴棋書畫

圖18

著法（紅先勝）：

1.俥六進一！　士5退4　　2.傌五進六　　車6平5

黑如改走包5平6，則傌六退四，將5平6（黑如將5進1，則俥七進二，將5進1，傌四退五，包6平5，傌五進三，將5平6，俥七平四，連將殺，紅勝），炮三平四，包8平7，傌四退五，包7平6，傌五進四，將6進1，傌四退五，包6平5，傌五退四殺，紅勝。

3.傌六退四　　將5平6

黑如改走將5進1，則俥七進二，馬2進4，俥七平六，連將殺，紅勝。

4.炮三平四　　包5平6　　5.傌四進二

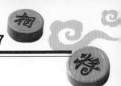

連將殺，紅勝。

改編自2015年「慕中杯」第14屆世界象棋錦標賽中國謝靖——法國阮泰東對局。

第19局　置棋不定

圖19

著法（紅先勝）：

1.炮四平五　士4進5

黑如改走馬7進5，則帥五平四，士4進5，兵五進一！將5平4，俥四進八，絕殺，紅勝。

2.兵五進一　將5進1　　3.傌三進五　馬7進5

4.傌五進四　馬5進4　　5.傌四進三　將5進1

6.傌三進四　將5退1　　7.俥四進七　將5退1

8. 俥四平六　馬4進5　　　9. 俥六平七　將5平6

10. 俥七進一

絕殺，紅勝。

改編自2014年盤錦建市30周年「瀘州老窖六年頭杯」象棋公開賽趙慶閣——韓福強對局。

 # 第20局　蠢居棋處

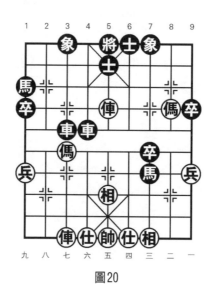

圖20

著法（紅先勝）：

1. 傌七退五！　車3進5　　2. 傌五進六　車3退6

3. 傌二進四　將5平4　　4. 俥五平七　士5進6

黑如改走馬1進3，則傌六進七殺，紅勝。

5. 俥七進三　將4進1　　6. 俥七退二　馬1退2

7. 俥七進一　將4進1　　8. 相五進三　馬7退5

連將殺，紅勝。

改編自2015年全國象棋男子男級聯賽預選賽中國棋院杭州分院孟辰——南開大學劉泉對局。

 ## 第22局　棋逢對手

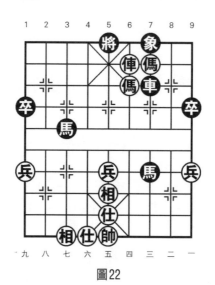

圖22

著法（紅先勝）：

1.俥四平七　　將5平6　　2.傌四進六　　將6進1

3.傌六退五　　將6進1　　4.傌三進五　　將6平5

5.後傌進三　　馬3進2　　6.傌三進四

絕殺，紅勝。

改編自2015年「張瑞圖·八仙杯」第五屆晉江（國際）象棋個人公開賽福建卓贊烽——福建鄒進忠對局。

第23局　棋布錯峙

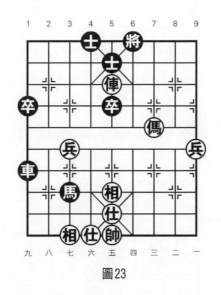

圖23

著法（紅先勝）：

1. 俥五平三　　將6平5　　2. 俥三進二　　士5退6

3. 傌三進四　　將5進1　　4. 俥三平四　　馬3退4

　黑如改走車1平7，則傌四退六，將5平4，俥四退一，將4進1，俥四退一，將4退1，俥四平五，士4進5，俥五進一，將4退1，傌六退八，車7退4，俥五進二，紅全面控制局面勝定。

5. 俥四平五　　將5平6　　6. 傌四進二　　馬4退6

　黑如改走車1平7，則俥五平六，馬4退3，兵七進一，將6平5，兵七進一，紅得馬勝定。

7. 傌二退三　　馬6退7　　8. 俥五退二　　車1平7

9.俥五平三　將6平5　　10.俥三平五　將5平4

11.俥五退一

紅勝定。

改編自2015年騰訊棋牌全國象棋甲級聯賽黑龍江省農村信用社郝繼超——上海金外灘萬春林對局。

 ## 第24局　論高寡合

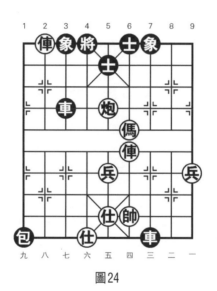

圖24

著法（紅先勝）：

第一種殺法：

1.俥四平六　士5進4　　2.傌四進五！　士6進5

3.俥六進三　將4平5　　4.傌五進三

連將殺，紅勝。

第二種殺法：

1. 俥八平七！　車3退3

黑如改走將4進1，則俥四平六，士5進4，俥六進三！將4進1，俥七平六，連將殺，紅勝。

2. 俥四平六　士5進4　　3. 俥六進三　將4平5

4. 傌四進五　士6進5　　5. 傌五進三

連將殺，紅勝。

改編自2010年第4屆全國體育大會香港特別行政區趙汝權——澳門特別行政區李錦歡對局。

第25局　高步雲衢

著法（紅先勝）：

1. 傌三退四　卒7平6

黑如改走包7平6，則炮四進七，馬9進8，傌四進三殺，紅勝。

2. 傌四進六　卒6平7

3. 傌六進四　卒7平6

4. 傌四進五　卒6平7

5. 炮八平六

連將殺，紅勝。

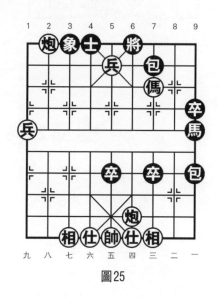

圖25

改編自2015年嘉興市「福彩杯」象棋甲級聯賽嘉興趙鑫鑫棋類文化學校隊賈家琪——海寧鹽官隊陳雲烽對局。

 第26局　高情遠意

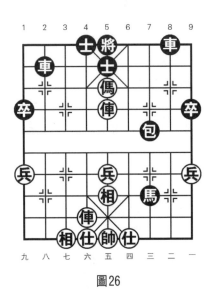

圖26

著法（紅先勝）：

1. 傌五進三　將5平6
2. 俥五平四　士5進6
3. 俥四進一　車2平6
4. 俥六進八

連將殺，紅勝。

改編自2015年「天龍立醒杯」全國象棋個人賽浙江省民泰銀行象棋隊趙鑫鑫——河北金杯建設隊申鵬對局。

 第27局　高自位置

著法（紅先勝）：

1. 傌八進七　將5平6
2. 炮五平四！　士5進6
3. 前炮平一　士6退5
4. 俥三平四　馬8退6
5. 俥四平六　馬6進8
6. 俥六退三

紅得車勝定。

改編自2015年「天龍立醒杯」全國象棋個人賽山東省

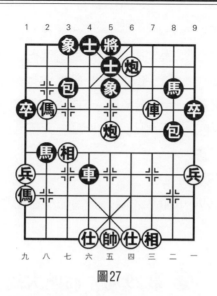

圖27

隊趙金成──江蘇棋院魯天對局。

第28局　柳絮才高

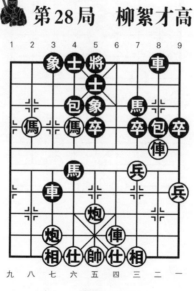

圖28

著法（紅先勝）：

1.炮七進八！	車3退6	2.炮五進五	士5進6
3.傌八進六	將5進1	4.前傌進七	將5進1
5.俥四平八	士6退5	6.傌六進七	將5平6
7.俥八平四	馬4退6	8.俥二平四	

絕殺，紅勝。

改編自1999年加拿大溫哥華馮如樂——中國北京張強
對局。

第29局　高頭大馬

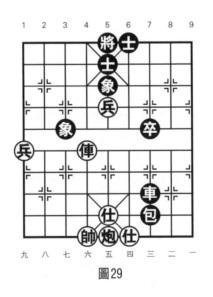

圖29

著法（紅先勝）：

1.兵五進一！　象3退5

黑另有以下兩種應著：

（1）包7進1，兵五進一，士6進5，俥六進五殺，紅勝。

（2）士5進4，兵五平六，士6進5，兵六進一，象3退5，俥六平八，將5平6，兵六平五，雙叫殺，紅勝。

2. 仕五進四　包7平5　　3. 仕四退五　車7退2

4. 炮五進七　士5進6　　5. 炮五退三

紅勝定。

改編自1999年首屆「少林汽車杯」全國象棋八強賽河北李來群——黑龍江聶鐵文對局。

第30局　北窗高臥

著法（紅先勝）：

1. 炮三平五！　象7退5

2. 兵四平五　　將5平6

3. 俥二平四

絕殺，紅勝。

改編自1999年全國象棋團體賽四川謝卓淼——瀋陽張石對局。

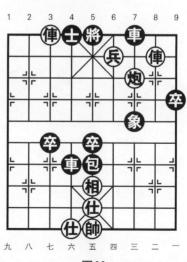

圖30

 第31局　高才大學

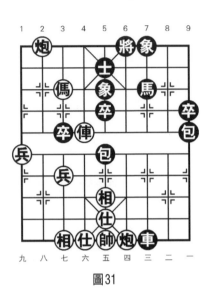

圖31

著法（紅先勝）：

1. 傌七進六　　象5退3
2. 傌六退四！　將6進1
3. 俥六平四　　士5進6
4. 俥四平三　　車7平6
5. 師五平四　　象3進5
6. 俥三進二
紅得子得勢勝。

改編自 1998 年全國象棋團體賽上海胡榮華——江蘇徐天對局。

第32局　行遠升高

著法（紅先勝）：

1. 兵七平六！　士5進4　　2. 俥八進二　象1退3
3. 俥八退一　象3進5　　4. 炮七進五
絕殺，紅勝。

改編自1992年全國象棋團體賽火車頭傅光明——河北閻文清對局。

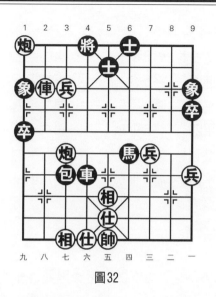

圖32

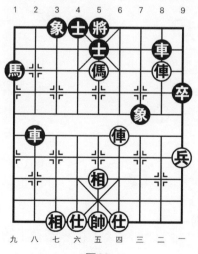

第33局　不知高低

圖33

著法（紅先勝）：

1. 傌五進三！　車8平7　　2. 俥二進二　士5退6
3. 俥四進五　將5進1　　4. 俥四平五　將5平4
5. 俥五平六　將4平5　　6. 俥二平五　將5平6
7. 俥五平四　將6平5　　8. 俥六平五　將5平4
9. 相五進七！　象7退5　　10. 俥五平六　將4平5
11. 俥四平五　將5平6　　12. 俥六退一　將6進1
13. 俥五退二

絕殺，紅勝。

改編自1992年全國象棋團體賽黑龍江張影富——煤礦吳吟輝對局。

 # 第34局　足高氣強

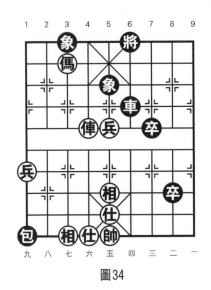

圖34

著法（紅先勝）：

1. 兵五進一！　車6退1
2. 俥六進四　將6進1
3. 俥六退一　將6退1
4. 兵五進一！　車6平5
5. 俥六進一　將6進1
6. 傌七退五

紅得車勝定。

改編自1992年全國象棋團體賽上海林宏敏——遼寧金波對局。

第35局　恩高義厚

著法（紅先勝）：

1. 俥三平六！　馬2退4
2. 後炮進八　　將4進1
3. 俥八平六　　士5進4
4. 前炮平二

紅得子得勢勝定。

改編自1986年全國象棋團體賽河北劉殿中——大連卜鳳波對局。

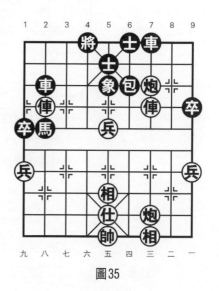

圖35

第36局　元龍高臥

著法（紅先勝）：

1. 俥五進一　士4進5　　2. 傌一進三　將5平4
3. 俥五平六　馬6進4　　4. 俥六平四　車8平4

黑如改走馬4進5，則俥四平六，馬5退4，俥六平二，車8平4，俥二進二，士5退6，俥二平四殺，紅勝。

5. 俥四平二　包7平6

黑如改走包7平5，則炮五進六，車4進3，俥二進二殺，紅勝。

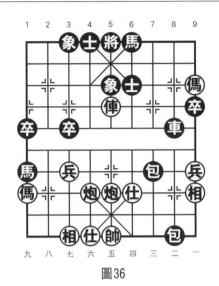

圖36

6. 俥二進二　包6退6　　7. 俥二平四！　士5退6

8. 傌三退五　士6進5　　9. 傌五退六　士5進4

10. 傌六進五

絕殺，紅勝。

改編自1978年江蘇、甘肅、廣東、上海四省市象棋邀
請賽上海胡榮華──江蘇言穆江對局。

第37局　高才卓識

著法（紅先勝）：

1. 俥五進一！　象7退5　　2. 傌三進五　包2進6

3. 帥四退一　包7平6　　4. 傌五退七　將5平6

5. 傌七退六

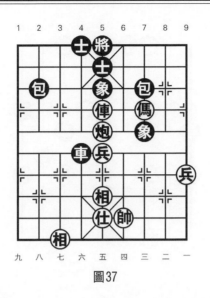

圖37

紅勝勢。

改編自2015年「慕中杯」第14屆世界象棋錦標賽越南
鄭亞生——東馬沈毅豪對局。

第38局　高談虛論

著法（紅先勝）：

1.兵五進一！　車6退1　　2.兵五進一！　象3進5

3.傌八進七　將5平6　　4.前傌退五！　車6平5

黑如改走車6進4，俥二進四，包9進3，炮七進三殺，
紅勝。

5.炮七進三　將6進1　　6.俥二進四　將6進1

8.炮七退一　士5退6　　9.俥二退一　將6退1

9.俥二平五

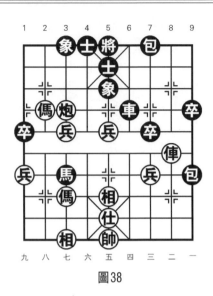

圖38

紅得車勝定。

改編自2015年「慕中杯」第14屆世界象棋錦標賽中國鄭惟桐——菲律賓洪家川對局。

第39局　高堂大廈

著法（紅先勝）：

1. 俥六進八！　馬5進6　　2. 傌五進七　士4進5
3. 炮七進三　士5進4　　4. 傌七進六

絕殺，紅勝。

改編自2015年「慕中杯」第14屆世界象棋錦標賽義大利薛洪林——德國烏書對局。

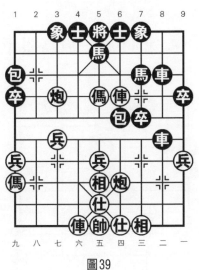

圖39

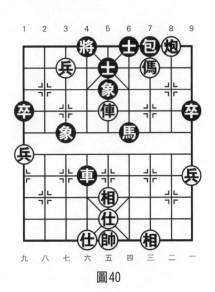

第40局　高飛遠翔

著法（紅先勝）：

1. 俥五平八　象5退3
2. 兵七進一　將4進1
3. 傌三退四

下一步俥八進二殺，紅
勝。

改編自2015年騰訊棋
牌全國象棋甲級聯賽內蒙古
伊泰蔚強——成都瀛嘉李少
庚對局。

圖40

第41局　眉高眼下

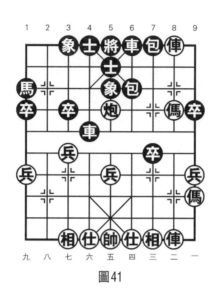

圖41

著法（紅先勝）：

1.前俥平三！　包6退1

黑如改走車平7，則傌二進四，將5平6，炮五平四殺，

紅勝。

2.俥三平四　　將5平6　　3.傌二進四！　包6平7

4.炮五平四　　包7平6　　5.俥二進九

絕殺，紅勝。

改編自2015年嘉興市「福彩杯」象棋甲級聯賽嘉興趙
鑫鑫棋類文化學校隊滕本良——海鹽隊黃關祥對局。

 第42局　肥遯鳴高

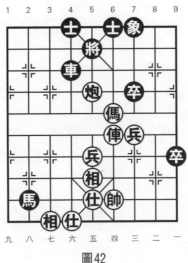

圖42

著法（紅先勝）：

1.傌四進五！　將5平4

黑如改走將5進1，則俥四進三，將5退1，俥四平六，紅得車勝定。

2.傌五進四　將4平5　　3.傌四退五　將5平4

4.俥四進四　士4進5　　5.俥四平五　將4退1

6.俥五進一　將4進1　　7.俥五平六

連將殺，紅勝。

改編自2015—2016年「星宇手套杯」全國象棋女子甲級聯賽金環建設劉鈺——杭州棋院王晴對局。

第43局　隨高逐低

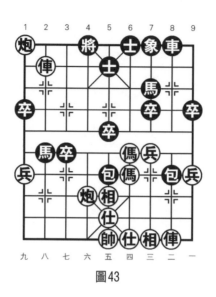

圖43

著法（紅先勝）：

1.前傌進六　將4平5

黑另有以下兩種著法：

（1）包5平4，傌六進七，將4平5，傌七進六，連將殺，紅勝。

（2）士5進4，傌六進七，將4平5，傌七進八，連將殺，紅勝。

2.俥八進一　士5退4　　3.俥八平六　將5進1

4.傌六進七　將5平6　　5.俥六退一　士6進5

6.傌七進七　將6進1　　7.傌四進五　將6平5

8.俥六退一

連將殺，紅勝。

改編自2015年全國象棋少年錦標賽浙江寧波東楓奕緣胡家藝──黑龍江省綏化市體育局鄒淳羽對局。

第44局　高下在口

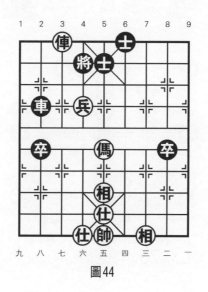

圖44

著法（紅先勝）：

1.傌五進七！　車2平4　　2.傌七進八　　將4進1

3.俥七退二　　將4退1　　4.俥七退一　　將4進1

5.俥七平六　　將4平5　　6.俥六平五　　將5平6

黑如改走將5平4，則傌八進七，將4退1，俥五平六，士5進4，俥六進一殺，紅勝。

7.傌八退六　　將6退1　　8.俥五平四　　士5進6

9. 俥四進一

絕殺，紅勝。

改編自2015年嘉興市「福彩杯」象棋甲級聯賽平湖市
一隊朱龍奎——秀州單提馬隊沈志華對局。

第45局　天高地迥

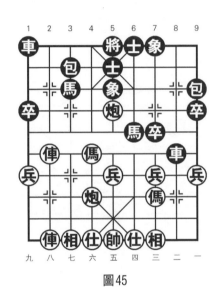

圖45

著法（紅先勝）：

1. 前俥進五！　包3退1

黑如改走車1平2，則俥八進九，包3退1，俥八平七，
馬3退4，俥七平六，連將殺，紅勝。

2. 前俥平九　馬3進5　　3. 傌六進四

紅淨多一俥，勝定。

象棋高手精巧殺著薈萃　**051**

改變自2015年「金馬怡園杯」濰坊市象棋聯賽濰坊小董瓜子一隊李健──青州源盛堂古玩會館一隊徐良進對局。

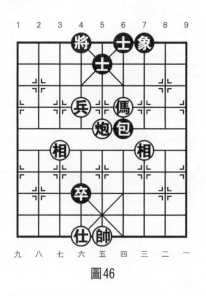

圖46

著法（紅先勝）：

1.炮五平六　將4平5　　2.傌四進六　將5平4

3.兵六平五

連將殺，紅勝。

改編自2015—2016年「星宇手套杯」全國象棋女子甲級聯賽開灤集團董波──杭州棋院王晴對局。

第47局 高義薄雲

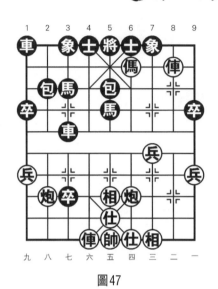

圖47

著法（紅先勝）：

1.俥六進九！ 馬3退4

2.傌四退六

連將殺，紅勝。

改編自2015年濰坊市昌樂縣首屆「海得威杯」象棋公開賽濰坊濰城魏廣河——火車頭韓冰對局。

第48局 細高挑兒

著法（紅先勝）：

1.俥二進二 士5退6 　2.俥二平四 將5進1

3.俥四退一 將5退1

黑如改走將5平6，則傌三退四，馬5退6，傌四進二，連將，紅勝。

4.俥四平八 將5平6 　5.炮四退一 車2退1

6.炮五平四

絕殺，紅勝。

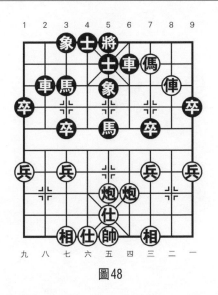

圖48

改編自2015年「柳林杯」山西省象棋錦標賽呂梁邢春明——大同象棋協會蘆正剛對局。

🗡 第49局　束之高閣

著法（紅先勝）：

1.俥六進一！　將4進1　　2.炮五平六

雙將殺，紅勝。

改編自2015年「柳林杯」山西省象棋錦標賽大同象棋協會馬利平——太原岳四保對局。

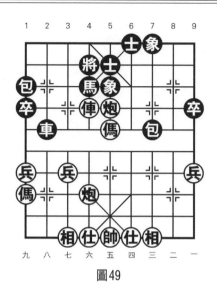

圖49

第50局　首下尻高

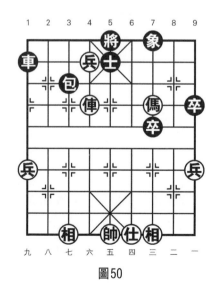

圖50

著法（紅先勝）：

1. 兵六進一　　將5平6
2. 俥六平四　　包3平6
3. 俥四進一！　士5進6
4. 兵六平五

連將殺，紅勝。

改編自2015年「柳林杯」山西省象棋錦標賽太原象棋協會趙天元——晉中象棋協會張彥盛對局。

第51局　高朋滿座

著法（紅先勝）：

1. 炮二進七　將5進1
2. 傌一進一　將5進1
3. 炮二退二　士6進5
4. 兵三進一　士5進6
5. 傌一平四　馬6進4
6. 兵三平四

絕殺，紅勝。

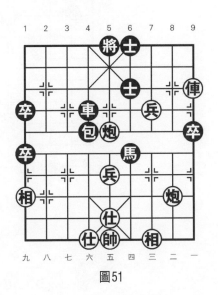

圖51

改編自2015年濰坊市
昌樂縣首屆「海得威杯」象
棋公開賽濰坊寒亭任建軍
──濟寧邱勇對局。

第52局　高丈典策

著法（紅先勝）：

1. 傌二進三　士4進5
2. 傌三退五　士5退6
3. 傌五進四　將4退1
4. 傌八進二

連將殺，紅勝。

改編自2015年重慶沙坪壩第三屆「學府杯」象棋公開
賽重慶郭友華──重慶黃偉對局。

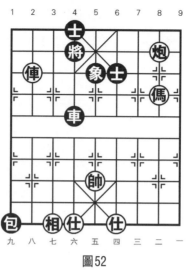

圖52

第53局　指日高升

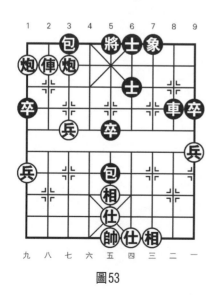

圖53

著法（紅先勝）：

1. 炮九進一　將5進1
2. 炮七退一　包3進1
3. 俥八平七　將5退1
4. 炮七平八　車8平2
5. 炮八進二

絕殺，紅勝。

改編自2015年重慶沙坪壩第三屆「學府杯」象棋公開賽貴州夏剛——貴州陳柳剛對局。

 第54局　高人逸士

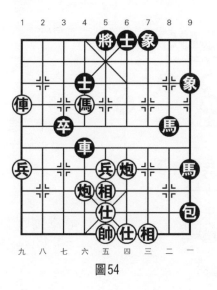

圖54

著法（紅先勝）：

1.俥九進三　將5進1　　2.俥九退一　將5進1

黑如改走將5退1，則傌六進四，將5平4，俥九進一，連將殺，紅勝。

3.傌六退四　馬8退6　　4.傌四退六　士4退5

5.傌六進七　將5平4　　6.俥九退一

絕殺，紅勝。

改編自2015年重慶沙坪壩第三屆「學府杯」象棋公開賽四川趙攀偉——重慶張波對局。

第55局　高瞻遠矚

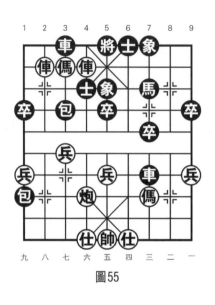

圖55

著法（紅先勝）：

1.俥八進一！　士6進5

黑如改走車3平2，則俥六平四殺，紅勝。

2.俥六進一！

絕殺，紅勝。

改編自2015年「南雁蕩山杯・決戰名山」全國象棋冠軍挑戰賽大連卜鳳波——上海萬春林對局。

第56局　高世駭俗

著法（紅先勝）：

1.俥三進二　……

紅也可改走俥六平四伏殺，紅勝定。

1.……	包6退2	2.炮七平四	車6退5
3.俥三退一	車6進5	4.俥三平五	將5平6

5.俥六進一

絕殺，紅勝。

改編自2015年重慶沙坪壩第三屆「學府杯」象棋公開賽重慶周樺——重慶李萬祥對局。

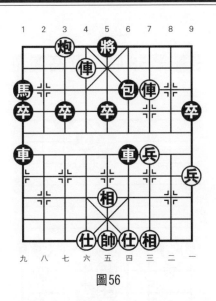

圖56

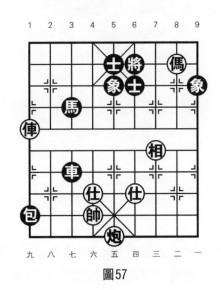

第57局　至誠高節

著法（紅先勝）：

1. 傌二退三　將6退1
2. 俥九進四　象5退3
3. 俥九平七　士5退4
4. 俥七平六

連將殺，紅勝。

改編自2015年重慶沙坪壩第三屆「學府杯」象棋公開賽重慶張福生——重慶張波對局。

圖57

第58局　登高履危

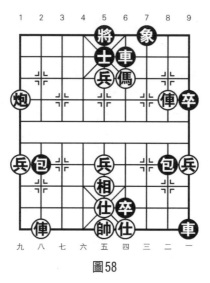

圖58

著法（紅先勝）：

1.前兵進一！　將5平6

黑如改走將5進1，則俥二平五，連將殺，紅勝。

2.俥八進三！　包8平2

黑如改走車6平5，則炮九平四，車5平6，俥八進六殺，紅勝。

3.傌四進二！　車6平8　　4.俥二平四　車8平6

5.俥四進二

絕殺，紅勝。

改編自2015年重慶沙坪壩第三屆「學府杯」象棋公開賽貴州夏剛——重慶鄒強對局。

第59局　高山仰止

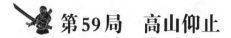

圖59

著法（紅先勝）：

1.俥四退一　　將4退1

黑如改走象7退5，則傌四退六，包3平4，傌六進七，
連將殺，紅勝。

2.傌四進五　　象7退5　　　3.俥二平六　　將4平5

4.傌五進七

連將殺，紅勝。

改編自2015年重慶沙坪壩第三屆「學府杯」象棋公開
賽重慶郭友華——四川梁國志對局。

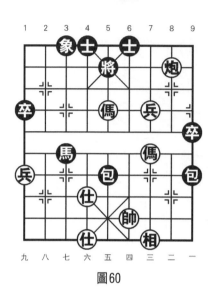 第60局　一高二低

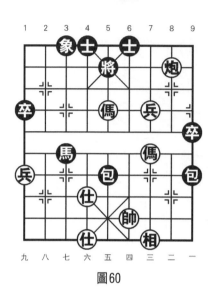

圖60

著法（紅先勝）：

1. 傌三進四　將5進1
2. 傌四進三　將5平4
3. 傌五退七

連將殺，紅勝。

改編自2015年連雲港市「海之潤杯」首屆兒少象棋公開賽河南周口趙澤龍——鎮江欒傲東對局。

第61局　袁安高臥

著法（紅先勝）：

1. 兵六平五　包4平3　　2. 傌七進六　將4進1
3. 兵五平六

連將殺，紅勝。

改編自2015年連雲港市「海之潤杯」首屆兒少象棋公開賽河南買樂琰——揚中陳境對局。

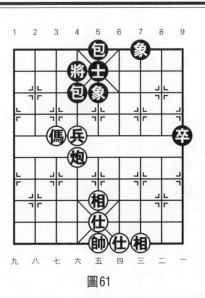

圖61

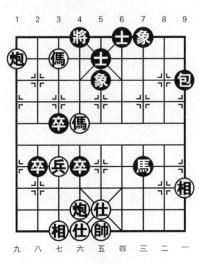

第62局　　另謀高就

著法（紅先勝）：

1.傌六進五　卒4平3

2.傌七退六　卒3平4

3.傌六進四　卒4平3

4.傌五退六　卒3平4

5.傌六進七

連將殺，紅勝。

改編自2015年連雲港市「海之潤杯」首屆兒少象棋公開賽揚中秦御非——鹽城顧子熠對局。

圖62

第63局　攀高結貴

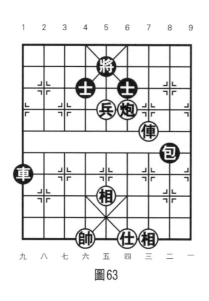

圖63

著法（紅先勝）：

1.兵五進一！　將5平4

2.兵五平六　　將4平5

3.俥三平五

連將殺，紅勝。

改編自1931年廣東黃松軒——廣東盧輝對局。

第64局　高步闊視

著法（紅先勝）：

1.炮八平七！　車3平4

黑如改走卒3進1，則傌八進六，將5平4，炮五平六殺，紅勝。

2.傌八進七　車4進1　　3.俥八進七

改編自2015年第12屆「威凱杯」全國象棋等級賽湖北王興業——廣東朱少鈞對局。

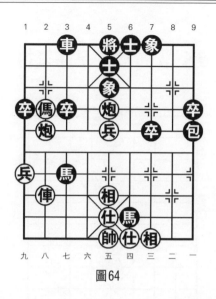

圖64

第65局　引吭高聲

著法（紅先勝）：

1. 俥五退一　將6進1
2. 傌六退四　將6退1
3. 傌四進二

連將殺，紅勝。

改編自 2015 年第 12 屆「威凱杯」全國象棋等級賽北京幺毅——河北蔡博文對局。

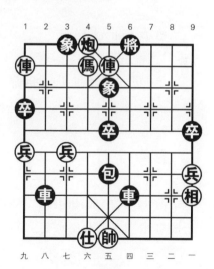

圖65

 第66局　足高氣揚

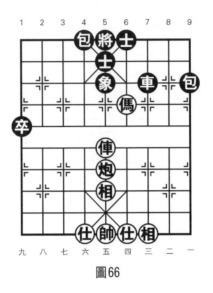

圖66

著法（紅先勝）：

1.傌四進六！　包4進1

黑如改走士5進4，則俥五進三，士6進5，俥五平三，將5平6，車三平一，紅淨多一俥勝定。

2.俥五平八　車7進4　　3.俥八進五

絕殺，紅勝。

改編自2015—2016年「星宇手套杯」全國象棋女子甲級聯賽預選賽開灤集團董波——河北王子涵對局。

第67局　出幽升高

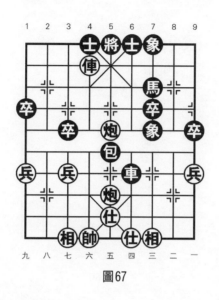

圖67

著法（紅先勝）：

1.前炮進三！　象7退5

黑如改走車6平5，前炮退五，包5進2，相七進五，紅淨多一俥勝定。

2.前炮退四　士6進5　　3.俥六進一

絕殺，紅勝。

改編自2015年第20屆「凌鷹‧華瑞杯」象棋公開賽安徽張志剛——義烏王化彬對局。

 # 第68局　步步登高

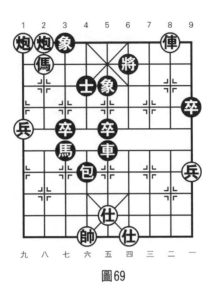

圖69

著法（紅先勝）：

第一種殺法

1.俥二平四　將6平5　　2.炮九退一

連將殺，紅勝。

第二種殺法：

1.炮九退一　士4退5　　2.俥二平四

連將殺，紅勝。

改編自2015年第20屆「凌鷹・華瑞杯」象棋公開賽杭州李炳賢——義烏王家瑞對局。

第69局　高唱入雲

著法（紅先勝）：

1. 前炮平五！　包6平1
2. 傌二進三　　將6進1
3. 俥二退二

連將殺，紅勝。

改編自2015年第20屆
「凌鷹・華瑞杯」象棋公開
賽杭州張培俊——湖北劉宗
澤對局。

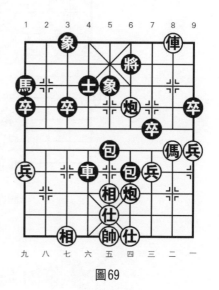

圖69

第70局　高睨大談

著法（紅先勝）：

1. 俥三進四　車6退3　　2. 傌三進二！　車6平7
3. 傌二進四　將5平6　　4. 炮五平四

絕殺，紅勝。

改編自2015年第20屆「凌鷹・華瑞杯」象棋公開賽湖
北尹暉——杭州宋昊明對局。

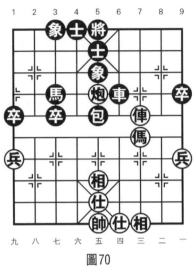

圖70

第71局 格高意遠

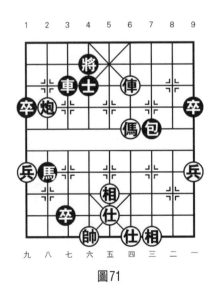

圖71

著法（紅先勝）：

1. 俥四進一　將4退1
2. 傌四進五　將4平5
3. 炮八平五　士4退5
4. 傌五進七

連將殺，紅勝。

改編自2015年第20屆「凌鷹・華瑞杯」象棋公開賽溫州徐崇峰——江西盧勇對局。

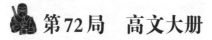

第72局　高文大冊

著法（紅先勝）：

1.俥二平六　包8平4

2.俥四平五　將4退1

3.俥六進四

連將殺，紅勝。

改編自2015年第20屆「凌鷹‧華瑞杯」象棋公開賽杭州尚培峰——安徽王建鳴對局。

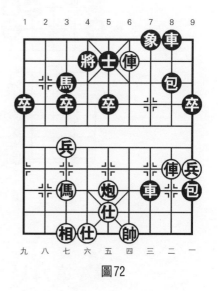

圖72

第73局　秋高馬肥

著法（紅先勝）：

1.傌九進八　士5退4　　2.傌八退七　士4進5

3.俥六進一

連將殺，紅勝。

改編自2015年全國鐵路職工棋類比賽太原鐵路局趙順心——南昌鐵路局何姬南對局。

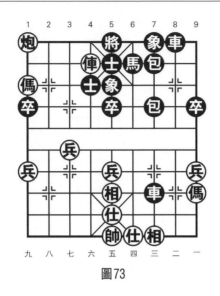

圖73

 第74局　郊誒高第

圖74

著法（紅先勝）：

1.前俥進一　將4進1

2.炮三退二　士6退5

3.前俥退一　將4退1

4.兵八平七　將4退1

連將殺，紅勝。

改編自 2016 年山東省棗莊市台兒莊古城象棋公開賽浙江杭州何文哲——山東濟寧陸慧中對局。

第75局　高視闊步

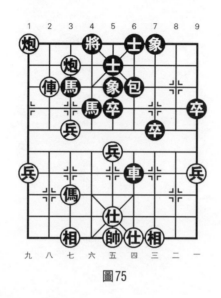

圖75

著法（紅先勝）：

1.炮七進一　　將4進1

黑如改走馬3退2，則俥八進二，將4進1，兵七進一，馬4退3，炮九退一，馬3進2，俥八退一，將4退1，炮九進一殺，紅勝。

2.俥八進一　　將4進1　　3.兵七進一　　象5退3

4.炮九退二　　馬3退4　　5.兵七進一

絕殺，紅勝。

改編自2015年浙江省「巾幗杯」第二屆女子象棋錦標賽省棋隊王鏗——嘉興市秀城吉水小學杭寧對局。

 第76局　牆高基下

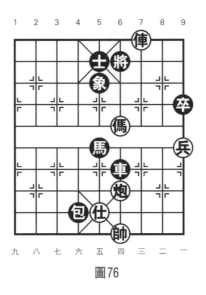

圖76

著法（紅先勝）：

1. 傌四進五　車6平7　　2. 傌五退三　將6進1

黑如改走車7退3，俥三退三，紅得車勝定。

3. 俥三退二　將6退1　　4. 俥三進一　將6進1

5. 俥三平四

連將殺，紅勝。

改編自2015年騰訊棋牌全國象棋甲級聯賽廣東碧桂園
許國義——山西六建呂梁永寧高海軍對局。

第77局　處高臨深

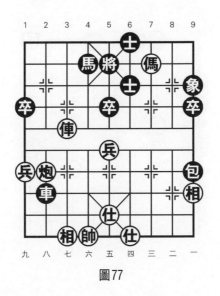

圖77

著法（紅先勝）：

1. 炮八平二！　車2平8　　2. 俥七進三　　將5平6

3. 炮二平四　　士6退5　　4. 傌三退四　　士5進6

5. 俥七平六　　士6進5　　6. 傌四進二

絕殺，紅勝。

改編自2015年騰訊棋牌全國象棋甲級聯賽內蒙古伊泰洪智——江蘇徐超對局。

　第78局　戴高帽子

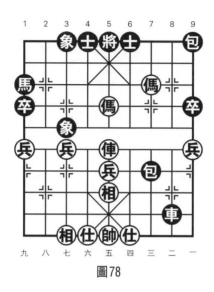

圖78

著法（紅先勝）：

1.傌五退三　象3退5

黑如改走士4進5，則後傌進四，將5平4，俥五平六，

士5進4，俥六進三，連將殺，紅勝。

2.後傌進四　將5進1　　3.傌四退五　將5平6

4.俥五平四

連將殺，紅勝。

改編自2015年第7屆「淮陰・韓信杯」象棋國際名人賽

中國鄭惟桐──德國薛涵第對局。

第79局　高飛遠遁

著法（紅先勝）：

1. 傌三退五　將4進1
2. 傌五進四　將4退1
3. 俥五平六

連將殺，紅勝。

改編自2015年第二屆淄博「傅山杯」象棋公開賽山東營李洪杰——山東淄博王世強對局。

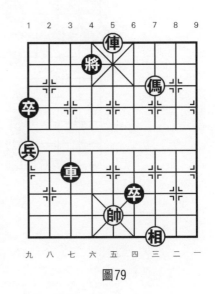

圖79

第80局　藝高膽大

著法（紅先勝）：

1. 傌七進五！　包9平5

黑另有以下兩種著法：

（1）車2退3，前傌進三，將5平4，俥七平六，士5進4，俥六進三殺，紅勝。

（2）馬7退5，俥七進五，士5退4，前傌進七，馬5退4，傌七退八，紅得車勝定。

2. 俥七進五　士5退4　　3. 前傌進三　將5進1

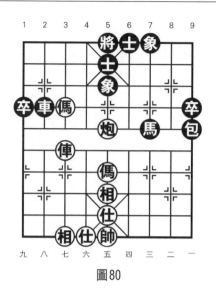

圖80

4. 俥七退一

絕殺,紅勝。

改編自2015年第二屆淄博「傅山杯」象棋公開賽內蒙古呼和浩特市陳棟——山東濰坊叢躍進對局。

第81局　名高難副

著法(紅先勝):

1. 俥八進五	象5退3	2. 俥八平七	士5退4
3. 傌五進四	將5進1	4. 俥七退一	將5進1
5. 俥七退一	將5退1	6. 傌四退六	將5平4
7. 俥七進一	將4進1		

下一步炮九退二殺,紅勝。

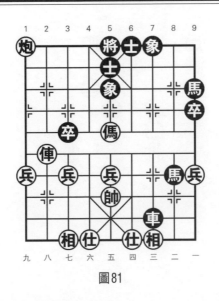

圖81

改編自2015年第二屆淄博「傅山杯」象棋公開賽天津張彬——內蒙古呼和浩特市陳棟對局。

　第82局　乘高決水

著法（紅先勝）：

1.傌七進五　將6平5　　2.傌五進六

連將殺，紅勝。

改編自2015年壽光首屆「方文龍杯」象棋公開賽天津張彬——濰坊臨朐叢悅進對局。

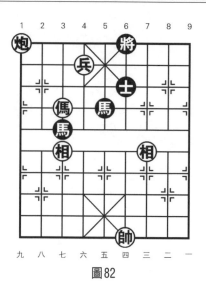

圖82

 第83局 登高必賦

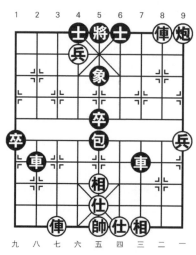

圖83

著法（紅先勝）：

1.兵六進一！　將5平4

2.俥二平四　　將4進1

3.俥七進八　　將4進1

4.俥四平六

連將殺，紅勝。

改編自 2015 年「南雁蕩山杯・決戰名山」全國象棋冠軍挑戰賽河南武俊強——上海孫勇征對局。

第84局　鑽堅仰高

著法（紅先勝）：

1. 炮三平六　　包4平1

2. 炮五平六　　將4平5

3. 傌五進七

連將殺，紅勝。

改編自2000年第11屆「銀荔杯」象棋爭霸賽江蘇徐天紅——吉林陶漢明對局。

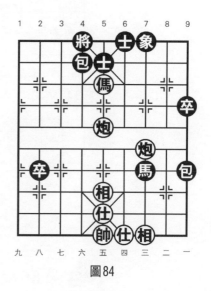

圖84

第85局　危言高論

著法（紅先勝）：

1. 俥七進六　　士5退4

黑如改走將6進1，則炮五平四，車2平6，傌五進四，包6退5，兵五進一殺，紅勝。

2. 俥七平六　　將6進1　　3. 炮五平四　　士6退5

4. 傌五進四　　士5進6　　5. 兵五進一

連將殺，紅勝。

改編自2000年全國象棋個人賽廣東朱琮思——吉林楊柏林對局。

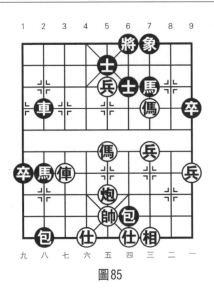

圖85

第86局　巴高枝兒

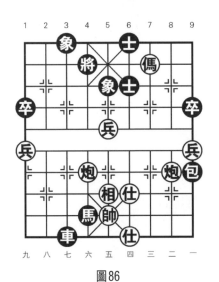

圖86

著法（紅先勝）：

1.炮二進五　將4退1

2.兵五平六

連將殺，紅勝。

改編自2000年全國象棋個人賽湖北李望祥——杭州邱東對局。

第87局　高城深池

著法（紅先勝）：

1.前俥進一！　士5退4

2.俥六進三

連將殺，紅勝。

改編自 2000 年全國象棋個人賽河北閻文清——郵電李家華對局。

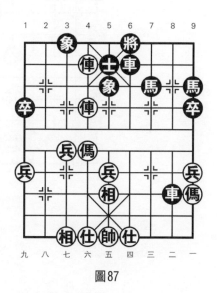

圖87

第88局　　高談闊論

著法（紅先勝）：

第一種殺法：

1.傌七退五　　士6進5　　2.炮一進三　　將4進1

3.俥三平五！　將4平5　　4.傌五進三

連將殺，紅勝。

第二種殺法：

1.炮一進三　　士6進5　　2.俥三進一　　士5進6

3.俥三平四　　將4進1　　4.炮一退一　　將4進1

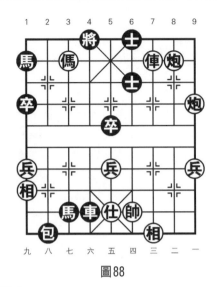

圖88

5. 俥四平六

連將殺，紅勝。

改編自2000年「巨豐杯」全國象棋大師冠軍賽安徽許波——湖南蕭革聯對局。

第89局　天高日遠

著法（紅先勝）：

1. 俥七進一　將4進1　　2. 傌四退五　將4進1

3. 俥七退二

連將殺，紅勝。

改編自1999年首屆「少林汽車杯」全國象棋八強賽湖北柳大華——浙江陳孝堃對局。

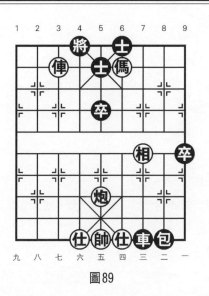

圖89

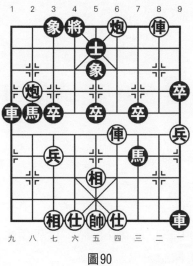

第90局　高言大語

圖90

著法（紅先勝）：

第一種殺法：

1. 炮四退一　士5進6　　2. 俥四平六　將4平5

3. 炮八平五

連將殺，紅勝。

第二種殺法：

1. 炮四平七　將4進1　　2. 俥四平六　士5進4

3. 俥二退一　將4退1　　4. 炮八進三

連將殺，紅勝。

第三種殺法：

1. 俥四平六　士5進4　　2. 俥六進三　將4平5

3. 炮四平七　象5退7　　4. 炮八進三　將5進1

5. 俥二退一

連將殺，紅勝。

改編自1999年第9屆亞洲象棋名手邀請賽菲律賓莊宏明
——日本所司和晴對局。

第91局　高高在上

著法（紅先勝）：

1. 傌三退五　將4進1　　2. 傌五進四　士6進5

3. 俥五平六

連將殺，紅勝。

改編自1999年「瀋陽日報杯」世界象棋冠軍賽荷蘭葉
榮光——越南張亞明對局。

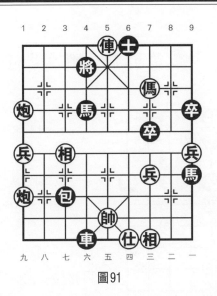

圖91

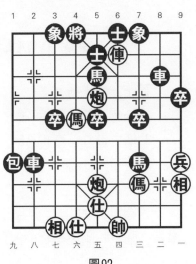

第 **92** 局　　高深莫測

著法（紅先勝）：

1. 後炮平六　　車2平4
2. 傌六進七　　將4平5
3. 俥四進一
連將殺，紅勝。

改編自 1999 年「瀋陽日報杯」世界象棋冠軍賽法國胡偉長——法國許松浩對局。

圖92

 第93局　腳高步低

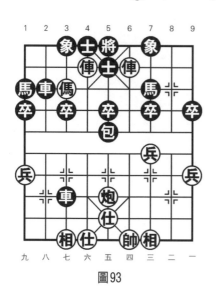

圖93

著法（紅先勝）：

1. 炮五進四！　馬7進5

2. 俥六進一！　士5退4

3. 俥四進一

連將殺，紅勝。

改編自1999年「瀋陽日報杯」世界象棋冠軍賽香港黃志強──文萊陳國良對局。

 第94局　至高無上

著法（紅先勝）：

1. 後炮平四　車4平6　　2. 傌四進三　將6平5

3. 俥二進九　車6退5　　4. 俥二平四

連將殺，紅勝。

改編自1999年「瀋陽日報杯」世界象棋冠軍賽中國香港黃志強──印尼李華樟對局。

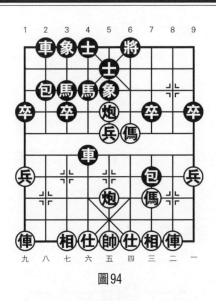

圖94

第95局 闊論高談

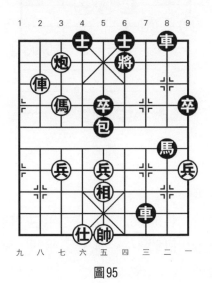

圖95

著法（紅先勝）：

1.馬七進六　士6進5　　2.馬六退五　將6退1

3.炮七進一

連將殺，紅勝。

改編自1999年首屆「少林汽車杯」全國象棋八強賽廣東呂欽──河北劉殿中對局。

第96局　位卑言高

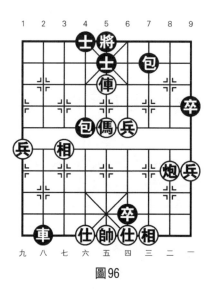

圖96

著法（紅先勝）：

1.馬五進六　將5平6　　2.炮二平四　包7平6

3.兵四平五　包6平7　　4.俥五平四　包7平6

5.俥四進一

連將殺，紅勝。

改編自1999年首屆「少林汽車杯」全國象棋八強賽火車頭宋國強——遼寧曲永鵬對局。

第97局　福壽年高

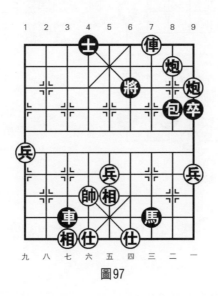

圖97

著法（紅先勝）：

1. 俥三退二　　將6退1　　2. 炮一進一　　將6退1

3. 俥三進二

連將殺，紅勝。

改編自1999年第3屆「佛乘杯」世界棋王賽中國香港梁達民——新加坡林耀森對局。

 第98局 視遠步高

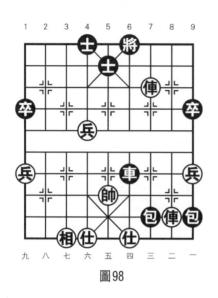

圖98

著法（紅先勝）：

1. 俥二進八　將6進1

2. 俥二退一　將6退1

3. 俥三進二

連將殺，紅勝。

改編自 1999 年第屆「佛乘杯」世界棋王賽加拿大多倫多阮有福——菲律賓陳羅平對局。

第99局　遠矚高瞻

著法（紅先勝）：

1. 兵四平五　將5平6

黑如改走將5退1，則傌五進四，將5平6，前傌進二，將6平5，兵五進一，將5平4，兵六進一，連將殺，紅勝。

2. 傌五進三　將6退1　　3. 傌三進二　將6平5

4. 兵五進一　將5平4　　5. 兵六進一

連將殺，紅勝。

改編自1999年第3屆「佛乘杯」世界棋王賽文萊余祖望——奧地利林顯榮對局。

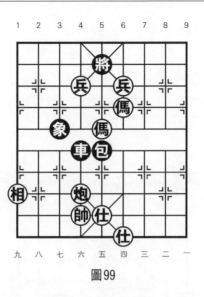

圖99

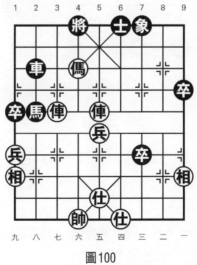

第100局　林下高風

圖100

著法（紅先勝）：

1.俥五進四　將4進1　　2.俥七進三

連將殺，紅勝。

改編自1999年第3屆「佛乘杯」世界棋王賽林顯榮——
路易歐對局。

第101局　高風亮節

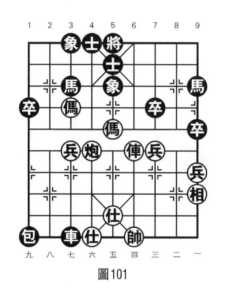

圖101

著法（紅先勝）：

1.傌五進六！　士5進4　　2.炮六平五　象5退7

3.傌七進五　士4進5　　4.俥四進五

連將殺，紅勝。

改編自1999年第3屆「佛乘杯」世界棋王賽瑞典江楚城
——加拿大多倫多黃玉瑩對局。

第102局　遠走高飛

著法（紅先勝）：

1.兵四平五！　士4退5

2.兵六進一

連將殺，紅勝。

改編自1999年全國象
棋個人賽北京尚威——四川
蔣全勝對局。

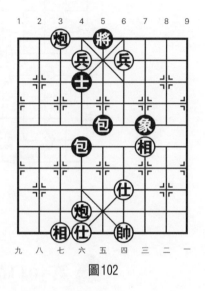

圖102

 第103局　東山高臥

著法（紅先勝）：

1.俥八進六　士5退4　　2.俥八平六　將5進1

3.俥六退一　將5退1　　4.傌三退四

連將殺，紅勝。

改編自1999年全國象棋個人賽吉林陶漢明——北京尚
威對局。

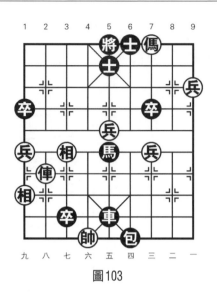

圖103

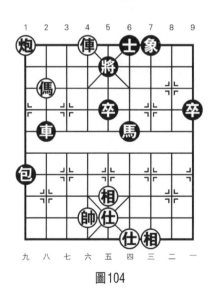

圖104

第104局　蹈高踏厚

著法（紅先勝）：

1.俥六退一　　將5退1

2.傌八進七　　車2退4

3.俥六平五！　士6進5

4.傌七退六

連將殺，紅勝。

改編自1999年「西門控杯」全國象棋大師冠軍賽湖北李雪松——廣東陳富杰對局。

第105局 登高能賦

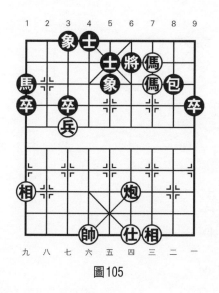

圖105

著法（紅先勝）：

1. 後傌退四　包8平6

黑如改走士5進6，側傌四進六，士6退5，傌六進四！將6進1，傌三退四，連將殺，紅勝。

2. 傌四進三！　包6進7　　3. 後傌退四　士5進6

4. 傌四進六　士6進5　　5. 傌三退四　士5進6

6. 傌四進二

連將殺，紅勝。

改編自1999年「西門控杯」全國象棋大師冠軍賽新疆薛文強——湖南蕭革聯對局。

第106局　水漲船高

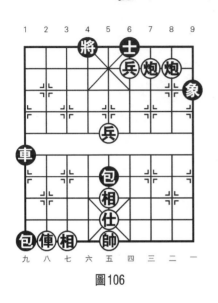

圖106

著法（紅先勝）：

1. 炮三進一　士6進5
2. 兵四進一

連將殺，紅勝。

改編自1999年「西門控杯」全國象棋大師冠軍賽湖北李雪松──北京張強對局。

第107局　道高德重

著法（紅先勝）：

1. 傌六進四　將6平5

黑如改走士5進6，則傌四進六，士6退5，炮五平四，連將殺，紅勝。

2. 傌四進三　將5平6　　3. 炮五平四

連將殺，紅勝。

改編自1999年第10屆「銀荔杯」象棋爭霸賽江蘇徐天紅──吉林陶漢明對局。

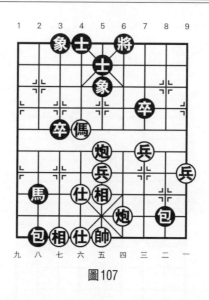

圖107

 第108局　德高望重

著法（紅先勝）：

1.俥二平五　將5平6

2.俥五平四

連將殺，紅勝。

改編自1999年全國象棋團體賽廈門蔡忠誠——深圳鄧頌宏對局。

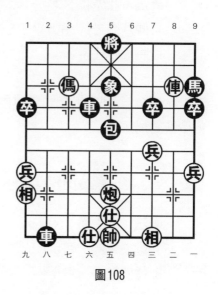

圖108

 第109局　置諸高閣

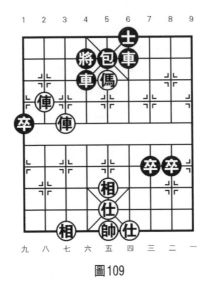

圖109

著法（紅先勝）：

1.俥八進二！　包5平2　　2.俥七進三

連將殺，紅勝。

改編自1999年全國象棋團體賽河北李來群——火車頭
金波對局。

 第110局　高齋學士

著法（紅先勝）：

1.炮二平四　包6平5　　2.傌三退四　前包平6

3.傌四進二　包6平8　　4.傌二進四

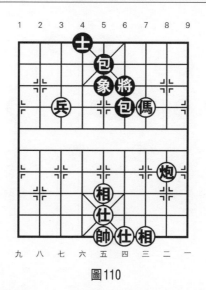

圖110

連將殺，紅勝。

改編自1999年全國象棋團體賽火車頭張曉霞——廣州
胡小芳對局。

第111局　山不在高

著法（紅先勝）：

1.俥七進二　士5退4　　2.俥七平六　將5進1

3.後俥進七　將5進1　　4.傌四進三　將5平6

5.後俥平四

連將殺，紅勝。

改編自1999年全國象棋團體賽林業任建平——機電高
吉先對局。

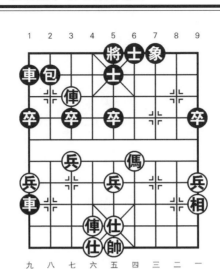

圖111

第112局　名師高徒

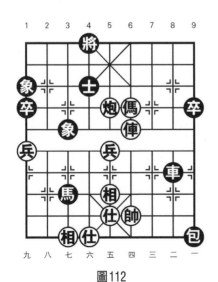

圖112

著法（紅先勝）：

1. 炮五平六　將4平5
2. 傌四進三　將5進1
3. 俥四平五

連將殺，紅勝。

改編自1999年全國象棋團體賽重慶宋國強——廈門郭福人對局。

第113局　高成低就

著法（紅先勝）：

1. 俥五進一　將4進1
2. 傌七退六　馬5進4
3. 傌六進八

連將殺，紅勝。

改編自1999年全國象
棋團體賽新疆金華——西安
劉全保對局。

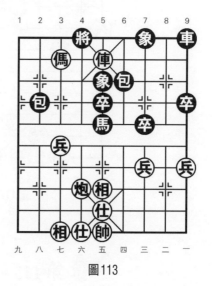

圖113

第114局　高車馴馬

著法（紅先勝）：

1. 俥三進六　士5退6　　2. 傌二進四　將5進1
3. 俥三退一

連將殺，紅勝。

改編自1999年全國象棋團體賽湖南羅忠才——新疆金
華對局。

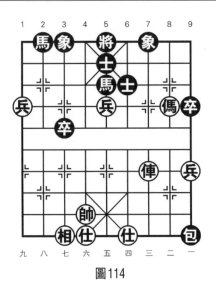

圖114

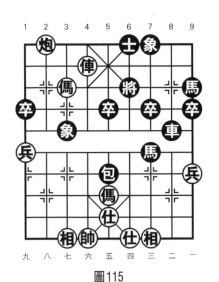

第115局　佛高一尺

圖115

著法（紅先勝）：

1. 炮八退二　象3退5
2. 傌七進六　象5進3
3. 俥六平四

連將殺，紅勝。

改編自 1999 年第 3 屆「佛乘杯」世界棋王賽澳洲張高揚——澳洲林顯榮對局。

 第116局　道高一丈

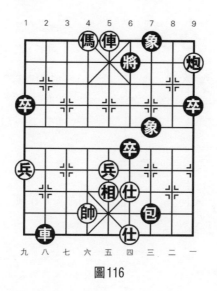

圖116

著法（紅先勝）：

1.俥五平三　將6平5　　2.俥三退四　將5退1

3.俥三平五　將5平6　　4.傌六退五　將6進1

5.傌五進三　將6退1　　6.俥五平四

絕殺，紅勝。

改編自1998年加拿大全國賽多倫多阮有福——卡加利
王敬源對局。

 第117局　月黑風高

圖117

著法（紅先勝）：

1.俥八進三！　將4進1

2.俥八退一　　將4退1

3.炮九平六

連將殺，紅勝。

改編自1998年全國象棋個人賽冶金尚威——北京張強對局。

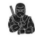 **第118局　勞苦功高**

著法（紅先勝）：

1.炮九平七　將5進1　　2.炮八退一！　將5平4

3.炮七退一

連將殺，紅勝。

改編自1998年全國象棋個人賽湖北苗永鵬——香港梁達民對局。

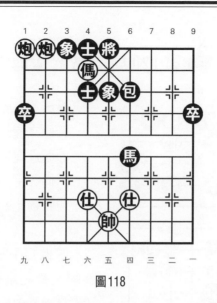

圖118

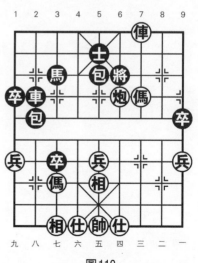

第**119**局 功高蓋世

著法（紅先勝）：

1. 傌三進二　將6退1

2. 俥三退一　將6退1

3. 俥三平五

連將殺，紅勝。

改編自 1998 年全國象棋個人賽四川黎德玲——廣東鄭楚芳對局。

圖119

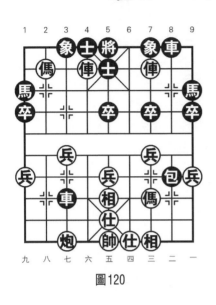 第120局　高歌猛進

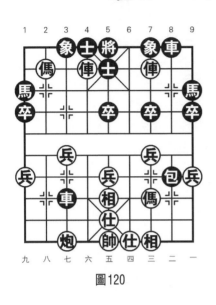

圖120

著法（紅先勝）：

1. 俥六進一！　士5退4

2. 傌八退六　　將5平6

3. 俥三平四

連將殺，紅勝。

改編自1998年全國象棋個人賽北京龔曉民——廣東林進春對局。

第121局　高官顯爵

著法（紅先勝）：

1. 兵五進一　將5平4　　2. 兵五平六　將4平5

3. 俥四平五

連將殺，紅勝。

改編自1998年全國象棋個人賽廣東鄭楚芳——廣東文靜對局。

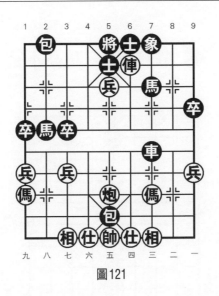

圖121

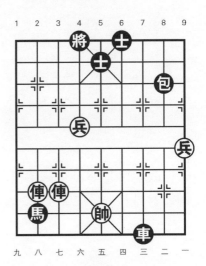

第122局　高官厚祿

著法（紅先勝）：

1. 俥七進七　將4進1
2. 俥八進六　將4進1
3. 兵六進一

連將殺，紅勝。

改編自 1998 年第 9 屆「銀荔杯」象棋爭霸賽四川吳貴臨——香港趙汝權對局。

圖122

 第123局　功高不賞

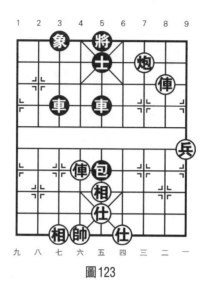

圖123

著法（紅先勝）：

1. 俥二進二　士5進6　　2. 炮三進一　士6進5

3. 炮三平七　士5退6　　4. 俥六進六　將5進1

5. 俥二退一　將5進1　　6. 俥六退二

連將殺，紅勝。

改編自1998年全國象棋團體賽深圳卜鳳波──江蘇陸
峥嵘對局。

第124局　高冠博帶

著法（紅先勝）：

1.傌五進四！　士5進6

2.炮九平五　　士6進5

3.俥八平七

連將殺，紅勝。

改編自1998年全國象棋團體賽廣西馮明光──昆明汪建平對局。

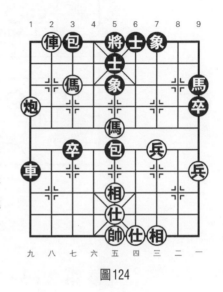

圖124

第125局　高而不危

著法（紅先勝）：

1.俥四進三　將4進1　　2.俥二進三　士4退5

3.俥二平五　將4進1　　4.俥四平六

連將殺，紅勝。

改編自1998年全國象棋團體賽雲南陳信安──廣西馮明光對局。

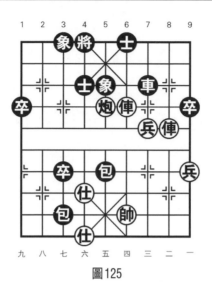

圖125

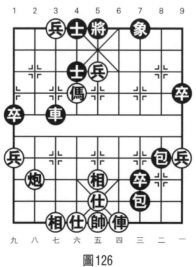

第126局 半低不高

圖126

著法（紅先勝）：

1.傌六進四　將5平6　　2.傌四進二　將6平5

3.俥四進九

連將殺，紅勝。

改編自1998年全國象棋團體賽黑龍江孫志偉——昆明汪建平對局。

🗡 第127局　扒高踩低

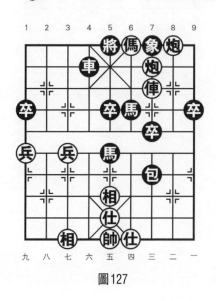

圖127

著法（紅先勝）：

1.俥三平五　車4平5　　2.傌四退三！　象7進5

3.炮三進一

連將殺，紅勝。

改編自1997年廣東湯卓光——廣東莊玉庭對局。

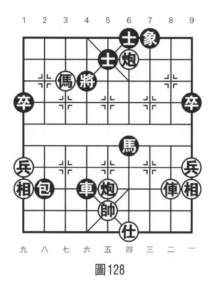

第128局　不敢高攀

圖128

著法（紅先勝）：

1.俥二進五　士5進6　　2.俥二平四　將4退1

3.炮五進六

連將殺，紅勝。

改編自1997年第5屆世界象棋錦標賽中華台北劉虹秀
——中華台北高懿屏對局。

第129局　不識高低

著法（紅先勝）：

1.俥三平六　士5進4　　2.俥八平六　車3平4

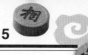

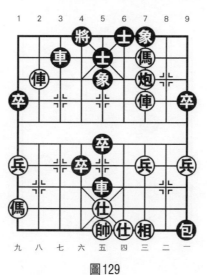

圖129

3. 前俥進一

連將殺，紅勝。

改編自 1997 年第 5 屆世界象棋錦標賽德國 Huber Sieg-
fried——緬甸張旺後對局。

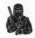 **第130局　天高地厚**

著法（紅先勝）：

1. 傌五進六　　將5平6　　　2. 俥六平四　　士5進6

3. 俥四進一

連將殺，紅勝。

改編自 1997 年第 5 屆世界象棋錦標賽東馬許剛明——德
國 SCHMIDT BRAUNS Joachim 對局。

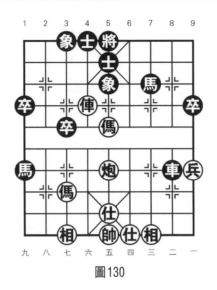

圖130

第131局　高出一籌

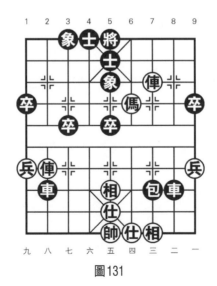

圖131

著法（紅先勝）：

1. 俥三進二！　象5退7

黑如改走士5退6，則傌四進六，將5進1，俥三退一，連將，紅勝。

2. 傌四進三　將5平6　　3. 俥八平四　士5進6

4. 俥四進四

連將殺，紅勝。

改編自1997年第5屆世界象棋錦標賽文萊陳國良——德國米切爾‧納格勒對局。

 # 第132局　才高八斗

著法（紅先勝）：

1. 傌八進七！　馬1退3
2. 前炮進三　馬3退1
3. 炮九進七　士5退4
4. 俥六進五　將5進1
5. 俥六退一

連將殺，紅勝。

改編自1997年全國象棋個人賽吉林陶漢明——郵電許波對局。

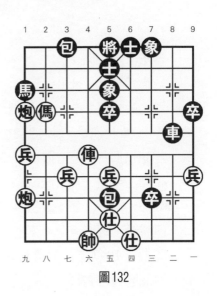

圖132

第133局　才高七步

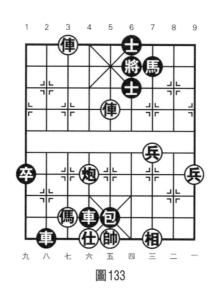

圖133

著法（紅先勝）：

1.炮六平四　士6退5

黑如改走馬7進6，則俥七退一，士6進5，俥五進二，
將6退1，俥七進一，車4退8，俥七平六，連將殺，紅勝。

2.俥七退一　士6進5　　3.俥七退一　士6進5

4.俥四平五　馬7進6　　5.俥五進二　將6退1

6.俥七進一　車4退8　　7.俥七平六

連將殺，紅勝。

改編自1997年「嘉豐房地產杯」全國王位賽廣東呂欽
——河北劉殿中對局。

 第134局　才高氣清

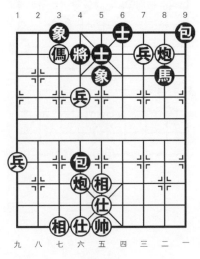

圖134

著法（紅先勝）：

1.兵六進一　將4退1　　2.兵六進一　將4平5

3.兵六進一

連將殺，紅勝。

改編自1997年第5屆世界象棋錦標賽中華台北劉國華
──緬甸楊春勉對局。

 第135局　　才高識遠

著法（紅先勝）：

1.俥九進一　將6進1　　2.傌七進六　將6退1

3.前傌退五　將6進1　　4.傌五退四　將6平5

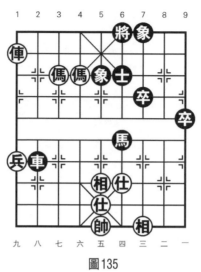

圖135

5.俥九退一

連將殺,紅勝。

改編自1997年第5屆世界象棋錦標賽美西甄達新——義大利胡允錫對局。

 ## 第136局　好高騖遠

著法(紅先勝):

1.俥二進二　將6進1

黑如改走將6退1,則傌五進三,將6平5,俥二進一,象5退7,俥二平三,士5退6,俥三平四,連將殺,紅勝。

2.炮七進一　士5進4　　3.俥二平三　車2平5

4.傌五退三　車5平7　　5.俥三退三

紅得車勝定。

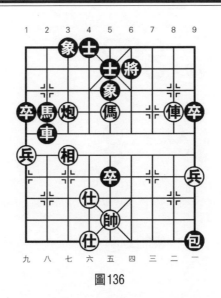

圖136

改編自1998年第18屆「五羊杯」全國象棋冠軍邀請賽湖北柳大華——吉林陶漢明對局。

第137局　才高行厚

著法（紅先勝）：

1.傌五進四！　將5平6　　2.傌四進二　　將6平5

3.俥一進三　　包6退6　　4.俥一平四！　士5退6

5.傌二退四

連將殺，紅勝。

改編自1997年全國象棋個人賽上海胡榮華——重慶許文學對局。

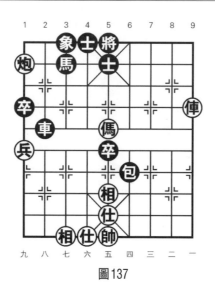

圖137

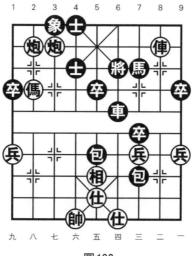

第138局　才高行潔

圖138

著法（紅先勝）：

1.俥二平四　　將6平5　　　2.炮七退一　　士4退5

3.炮八退一

連將殺，紅勝。

改編自1998年全國象棋個人賽江蘇廖二平——湖北李望祥對局。

第139局　才高意廣

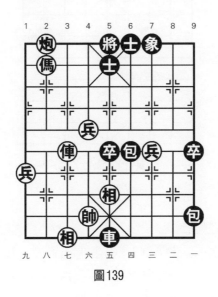

圖139

著法（紅先勝）：

1.俥七進五　　士5退4　　　2.傌八退六　　將5進1

3.俥七退一　　將5進1　　　4.炮八退二！　將5平4

5.兵六進一　　將4平5　　　6.兵六進一

連將殺，紅勝。

改編自1997年全國象棋個人賽廣東宗永生——冶金尚威對局。

 # 第140局　才高運蹇

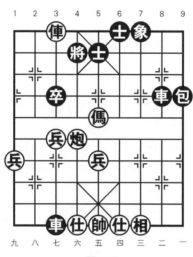

圖140

著法（紅先勝）：

1. 俥七退一　將4退1　　2. 傌五進六　車8平4

3. 俥七進一　將4進1　　4. 傌六進八　車4進2

5. 俥七退一　將4退1　　6. 俥七平五

連將殺，紅勝。

改編自1997年全國象棋團體賽江西劉新華——大連呂建對局。

第141局　才高智深

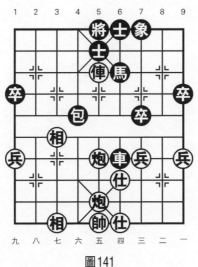

圖141

著法（紅先勝）：

1.俥五進一　將5平4　　2.後炮平六　馬6進4

黑另有以下兩種應著：

（1）包4平5，炮五平六殺，紅勝。

（2）馬6退4，俥五平六，將4平5，炮六平五，連將

殺，紅勝。

3.俥五退二　將4進1　　4.俥五平六　將4平5

5.炮六平五　將5平6　　6.後炮平四

捉死車，紅勝定。

改編自1997年全國象棋團體賽火車頭宋國強——四川

謝卓淼對局。

 第142局 長戟高門

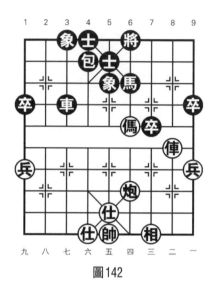

圖142

著法（紅先勝）：

1.俥二進五　象5退7

黑如改走將6進1，則傌四進三，馬6進5，俥二退一，將6進1，傌三退四，以下著法與正變類同。

2.俥二平三　將6進1　　3.傌四進三　馬6進5

黑如改走車3平6，則俥三退一，將6退1，俥三平五，連將，紅勝。

4.俥三退一　將6進1　　5.傌三退四　車3平6

黑如改走馬5進6，則傌四進六，將6平5，俥三退一，士5進6，俥三平四，連將殺，紅勝。

6.俥三退二　馬5退4　　7.炮四進四

紅得車勝定。

改編自1997年第屆「銀荔杯」象棋爭霸賽湖北柳大華
——台灣吳貴臨對局。

第143局　錯落高下

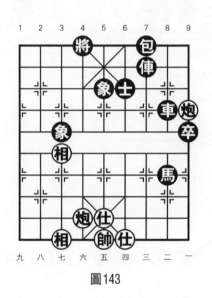

圖143

著法（紅先勝）：

1. 炮一進三　車8退3　　2. 仕五進六　將4平5

3. 俥三進一　將5進1　　4. 俥三退一

連將殺，紅勝。

改變自1996年全國象棋個人賽黑龍江張曉平——江蘇
徐健秒對局。

第144局　才望高雅

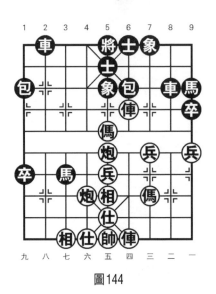

圖144

著法（紅先勝）：

1.傌五進六！　包6平4

2.前傌進三

連將殺，紅勝。

改編自1996年火車頭宋國強──化工劉忠來對局。

第145局　高蹈遠舉

著法（紅先勝）：

1.傌四進一！　將5平6　　2.炮五平四

連將殺，紅勝。

改編自1996年香港全港公開賽香港文禮山──香港張永翔對局。

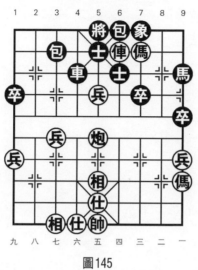

圖145

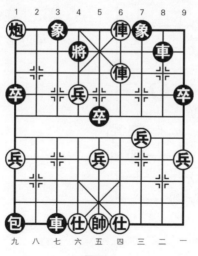

第146局　道高魔重

圖146

著法（紅先勝）：

第一種殺法：

1.兵六進一　將4平5　　2.前傌平五

連將殺，紅勝。

第二種殺法：

1.前傌退一　車8平6　　2.傌四進一

連將殺，紅勝。

改編自1996年香港全港公開賽香港黃宇亮——香港龍光明對局。

第147局　登高去梯

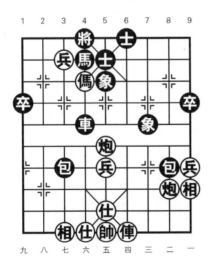

圖147

著法（紅先勝）：

1.傌四進九！　士5退6

2.兵七進一

連將殺，紅勝。

改編自1996年香港全港公開賽香港黃志強——香港盧保成對局。

 第148局　登高一呼

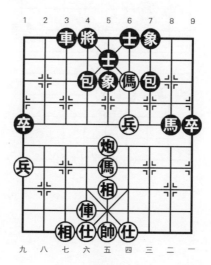

圖148

著法（紅先勝）：

1. 俥六進六！　士5進4　　2. 炮五平六　士4退5

3. 馬五進六　士5進4　　4. 馬六進七

連將殺，紅勝。

改編自1996年香港全港公開賽香港葉榮標──香港陳健敏對局。

 第149局　道高益安

著法（紅先勝）：

1. 俥二進八　將6進1　　2. 馬七進六　將6進1

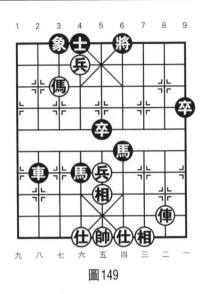

圖149

3. 俥二退二

連將殺，紅勝。

改編自 1996 年香港全港公開賽香港葉沃勝——香港鄭劍文對局。

第150局 勢高益危

著法（紅先勝）：

1. 俥四進三！ 士5退6 2. 傌二退四

連將殺，紅勝。

改編自 1996 年香港全港公開賽香港余靄親——香港黃炳蔚對局。

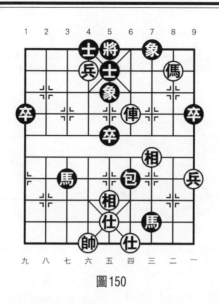

圖150

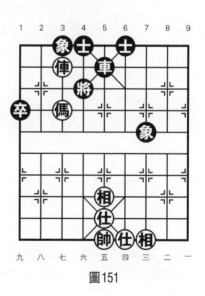

第151局　登高自卑

著法（紅先勝）：

1.俥七退一　將4退1

2.俥七平五

連將殺，紅勝。

改編自1996年香港全
港公開賽香港劉偉枝——香
港張永翔對局。

圖151

第152局　篤論高言

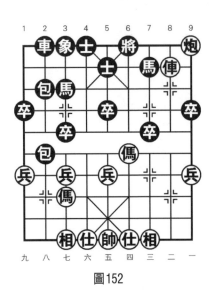

圖152

著法（紅先勝）：

1. 俥二進一　將6進1
2. 傌四進三　將6進1
3. 俥二退二

連將殺，紅勝。

改編自1996年香港全
港公開賽香港趙汝權——香
港李玉麟對局。

第153局　風急浪高

著法（紅先勝）：

1. 炮二平六　將4平5　　2. 炮六平五　將5平4

黑如改走將5平6，則傌七進六，將6進1，傌三退二，
連將殺，紅勝。

3. 傌七進八　將4退1　　4. 前炮平六　包4平7

5. 炮五平六

連將殺，紅勝。

改編自1996年全國象棋團體賽上海胡榮華——廣東呂
欽對局。

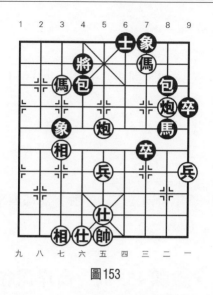

圖153

第154局　福星高照

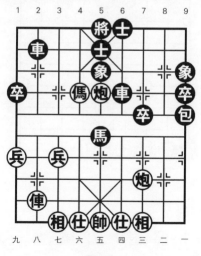

圖154

著法（紅先勝）：

1.傌六進七！ 將5平4

黑如改走車2平3，則俥八進八，車3退1，俥八平七，連將殺，紅勝。

2.俥八平六 士5進4 3.俥六進六

連將殺，紅勝。

改編自1996年全國象棋團體賽青海郭海軍——南京鮑雲龍對局。

第155局 高岸深谷

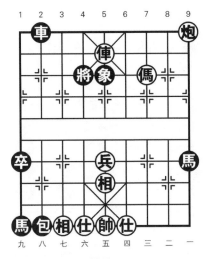

圖155

著法（紅先勝）：

1.俥五退一！ 將4退1 2.俥五進一 將4進1

3.炮一退二

連將殺，紅勝。

改編自1996年全國象棋團體賽廣東呂欽——北京張強對局。

第156局　高傲自大

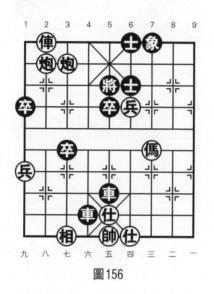

圖156

著法（紅先勝）：

1.兵四進一！　將5平6　　2.傌三進二　將6平5

3.傌二進三　　將5平6　　4.俥八平四

連將殺，紅勝。

改編自1995年全國象棋個人賽湖北柳大華——長春楊柏林對局。

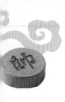

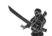 **第157局 高不可登**

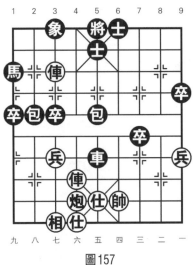

圖157

著法（紅先勝）：

1. 俥七進二　士5退4　　2. 俥七平六　將5進1

3. 後俥進六　將5進1　　4. 後俥退一　將5退1

5. 前俥退一　將5退1　　6. 後俥平五　士6進5

7. 俥五進一

連將殺，紅勝。

改編自1995年全國象棋個人賽上海孫勇征——大連楊漢民對局。

第158局　高不可攀

著法（紅先勝）：

1.傌七進六　將6進1
2.炮九退二
連將殺，紅勝。

改編自1994年全國象
棋個人賽四川蔣全勝──
北京殷廣順對局。

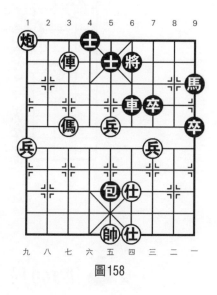

圖158

第159局　高過行雲

著法（紅先勝）：

1.傌四退五　象3進5　　2.俥八平五　將5平4
3.俥五進一　將4進1　　4.俥五平六
連將殺，紅勝。

改編自1994年全國象棋個人賽吉林陶漢明──上海林
宏敏對局。

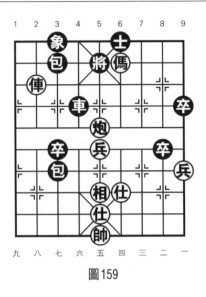

圖159

第160局　高才大德

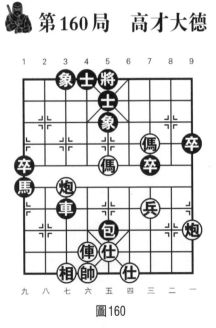

圖160

著法（紅先勝）：

1.傌五進四！　士5進6　　2.炮七平五　象5進7

3.傌三進五　士4進5　　4.俥六進八

連將殺，紅勝。

改編自1994年全國象棋團體賽黑龍江張曉平——林業張明忠對局。

第161局　高才絕學

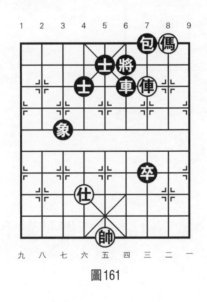

圖161

著法（紅先勝）：

1.俥三進一　將6退1　　2.俥三進一　將6進1

3.俥三平五

連將殺，紅勝。

改編自1993年全國象棋團體賽大學生曹京南——寧波陳惠祥對局。

第162局　高才捷足

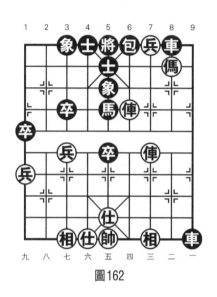

圖162

著法（紅先勝）：

1. 俥四進三！　士5退6
2. 傌二退四　　將5進1
3. 俥三進四

連將殺，紅勝。

改編自1993年紡織王鑫海——廣州周飛對局。

第163局　礙足礙手

著法（紅先勝）：

1. 傌八進七　馬1退3　　2. 炮七進二

連將殺，紅勝。

改編自1993年全國象棋團體賽南京劉玉忠——安徽丁如意對局。

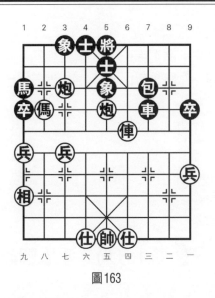

圖163

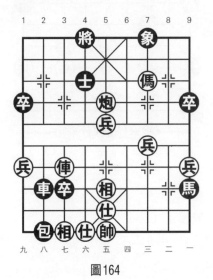

第164局　措手不及

圖164

著法（紅先勝）：

1.俥七進六　將4進1　　2.傌三進四　將4平5

3.俥七退一　將5退1　　4.傌四退五　士4退5

5.俥七進一

連將殺，紅勝。

改編自1993年全國象棋團體賽八一劉征——前衛王國富對局。

第165局　手零腳碎

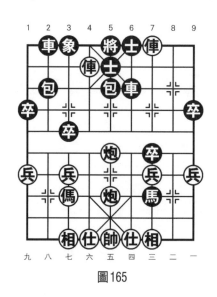

圖165

著法（紅先勝）：

1.後炮進五！　車6平5　　2.俥六平五　將5平4

3.俥三平四

連將殺，紅勝。

改編自1993年全國象棋團體賽大學生李啟杰——寧波魯越東對局。

第166局　舉手投足

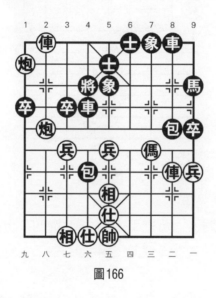

圖166

著法（紅先勝）：

1.傌三進五　　將4退1　　2.炮八進三
連將殺，紅勝。

改編自1993年全國象棋團體賽雲南葛維蒲——湖南劉向東對局。

第167局 炙手可熱

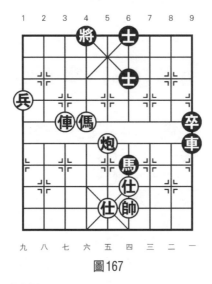

圖167

著法（紅先勝）：

1. 傌六進五　士6進5　　2. 俥七進四　將4進1

3. 傌五退七　將4進1　　4. 俥七退二　將4退1

5. 俥七平八　將4退1　　6. 俥八進二

連將殺，紅勝。

改編自1992年全國像棋團體賽火車頭崔岩——四川蔣全勝對局。

第168局 情同手足

著法（紅先勝）：

1. 俥二進一　將6進1　　2. 傌六進五　將6平5

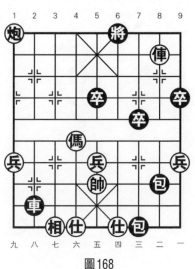

圖168

3. 傌五進七　將5平6　　4. 傌七進六　將6平5

5. 俥二退一

連將殺，紅勝。

改編自1992年全國象棋團體賽四川甘小晉——浙江周群對局。

第169局　手下留情

著法（紅先勝）：

1. 兵四平五　士6退5　　2. 傌三退四　士5進6

3. 傌四進二

連將殺，紅勝。

改編自1993年第13屆「五羊杯」全國象棋冠軍邀請賽上海胡榮華——湖北柳大華對局。

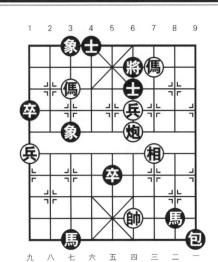

圖169

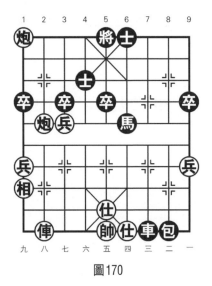

第170局　束手坐視

圖170

著法（紅先勝）：

1. 炮八進四　將5進1　　2. 俥八進八　將5進1

3. 炮九退二　士4退5　　4. 俥八退一　士5進4

5. 俥八退一　將5退1　　6. 俥八進二　將5退1

7. 炮九進二

連將殺，紅勝。

改編自1992年全國象棋個人賽四川黎德玲——廣東劉璧君對局。

第171局　拱手讓人

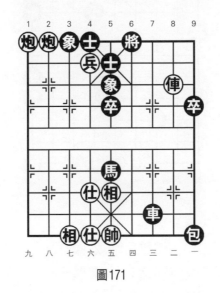

圖171

著法（紅先勝）：

1. 炮九平七　將6進1　　2. 俥二進一　將6進1

3. 炮七退二　士5進4　　4. 俥二退一　　將6退1

5. 炮七進一　士4進5　　6. 兵六平五!　將6平5

7. 俥二進一　將5退1　　8. 炮七進一

連將殺，紅勝。

　改編自1992年全國象棋個人賽黑龍江趙國榮——廣州莊玉騰對局。

 ## 第172局　熱可炙手

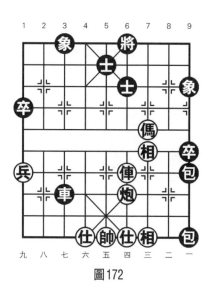

圖172

著法（紅先勝）：

1. 俥四平二!　車3平6　　2. 俥二進六　象9退7

3. 俥二平三　將6進1　　4. 傌三進二

連將殺，紅勝。

　改編自1992年全國象棋團體賽浙江于幼華——上海胡榮華對局。

 第173局 遂心應手

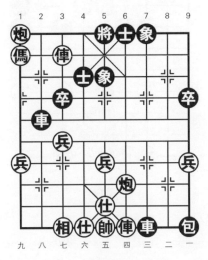

圖173

著法（紅先勝）：

1. 傌九進七　車2退4　　2. 俥七平五！　將5平4

3. 炮四平六　士4退5　　4. 傌七退六

連將殺，紅勝。

改編自1992年全國象棋團體賽江蘇廖二平──武漢陳漢華對局。

第174局 螫手解腕

著法（紅先勝）：

1. 俥八退一　象5退3　　2. 俥八平五　將5平6

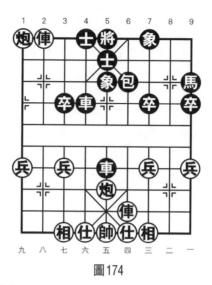

圖174

3. 俥四進六

連將殺，紅勝。

改編自1992年全國象棋團體賽新疆王建峰——成都牛宇對局。

第175局 唾手可得

著法（紅先勝）：

1. 後傌進七　將5平4　　2. 傌七退五　將4平5

3. 傌五進三

連將殺，紅勝。

改編自1991年「寶仁杯」象棋世界順炮王爭霸戰加拿大余超健——加拿大謝錫鴻對局。

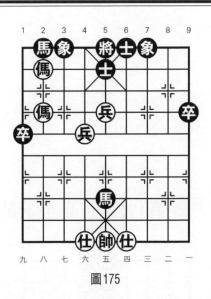

圖175

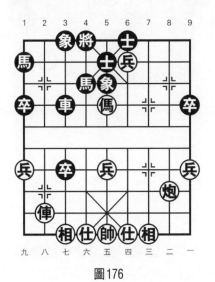

第176局　反手可得

圖176

著法（紅先勝）：

1. 傌五進七！　馬1進3　　2. 炮二進七　將4進1

3. 俥八進七

連將殺，紅勝。

改編自1991年全國象棋團體賽郵電許波——湖南肖革
聯對局。

第177局　重手累足

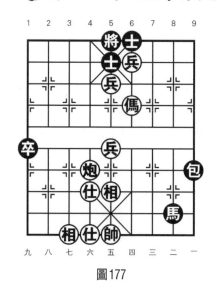

圖177

著法（紅先勝）：

1. 前兵進一　士6進5　　2. 兵四平五　將5平6

3. 炮六平四

連將殺，紅勝。

改編自1991年全國象棋團體賽瀋陽金松——煤礦賈廷
輝對局。

 第178局 遊手好閒

著法（紅先勝）：

1. 炮二進四 將6退1
2. 俥六進四

連將殺，紅勝。

改編自1991年全國象棋團體賽廣州黃景賢——山東朱錫實對局。

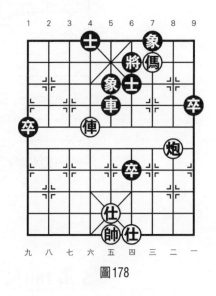

圖178

 第179局 倒持手板

著法（紅先勝）：

1. 俥七進六！ 士5退4 2. 俥七平六 將6進1
3. 俥一進二 將6進1 4. 俥六平四

連將殺，紅勝。

改編自1991年全國象棋團體賽四川曾東平——河南董定一對局。

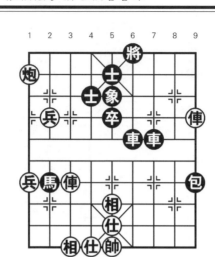

圖179

 第180局　白手起家

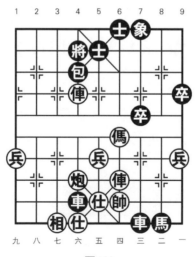

圖180

著法（紅先勝）：

1. 俥六進一！　將4進1　　2. 傌四進六　車4退1

3. 傌六進四　將4退1　　4. 俥四平六　士5進4

5. 俥六進五

連將殺，紅勝。

改編自1990年全國象棋個人賽郵電李家華——大連卜鳳波對局。

第181局　束手待斃

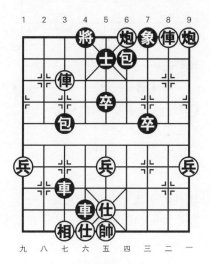

圖181

著法（紅先勝）：

1. 炮一平三　將4進1　　2. 俥七進一　　將4進1

3. 俥二退二　包6進1　　4. 俥二平四！　士5進6

5. 炮三退二　士6退5　　6. 炮四退二

連將殺，紅勝。

改編自1990年全國象棋個人賽大連卜鳳波——深圳鄧
頌宏對局。

第182局　人手一册

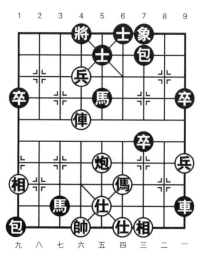

圖182

著法（紅先勝）：

1.兵六平五　士5進4

黑如改走將4平5，則兵五進一，士6進5，俥六進四，
連將殺，紅勝。

2.俥六進二　包7平4　　3.俥六進一　將4平5

4.俥六進一

連將殺，紅勝。

改編自1990年全國象棋團體賽成都馮嵐——吉林趙淑
梅對局。

第183局　手不應心

著法（紅先勝）：

1.傌六進四　將5退1

2.炮二進二　馬7進5

3.炮三進一

連將殺，紅勝。

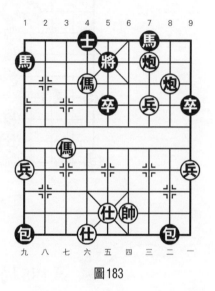

圖183

改編自 1990 年全國象棋個人賽黑龍江趙國榮——湖南肖革聯對局。

第184局　支手舞腳

著法（紅先勝）：

1.傌五進四　將5平6　　2.傌四進二　將6進1

3.俥三進二　將6退1　　4.俥三平五

連將殺，紅勝。

改編自1990年全國象棋個人賽吉林胡慶陽——廈門郭福人對局。

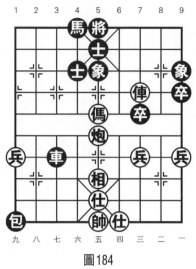

圖184

第185局 指手畫腳

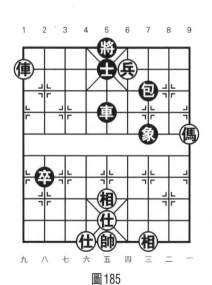

圖185

著法（紅先勝）：

1.兵四平五！ 車5退2
2.俥九進一

連將殺，紅勝。

改編自 1990 年全國象
棋個人賽雲南陳信安——北
京劉征對局。

 第186局　搖手觸禁

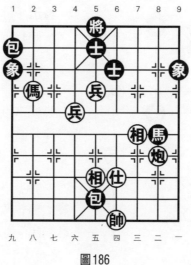

圖186

著法（紅先勝）：

1. 傌八進七　　將5平4　　2. 炮二平六　　士5進4

3. 兵六平五　　士4退5　　4. 前兵平六　　士5進4

5. 兵六進一

連將殺，紅勝。

改編自1990年全國象棋個人賽廣東黃玉瑩——湖北陳淑蘭對局。

第187局　束手聽命

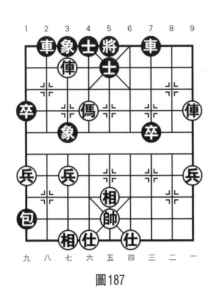

圖187

著法（紅先勝）：

1. 俥七平五！　士4進5

2. 傌六進七　　將5平4

3. 俥一平六　　士5進4

4. 俥六進一

連將殺，紅勝。

改編自 1990 年上海擂台賽上海楊咬青——上海萬春林對局。

第188局　心辣手狠

著法（紅先勝）：

1. 兵六進一　將5退1　　2. 兵六進一　將5進1

3. 傌七退六　將5平4　　4. 傌六進八　將4平5

5. 俥六進四

連將殺，紅勝。

改編自1990年全國象棋團體賽陝西張明忠——海南丁繼光對局。

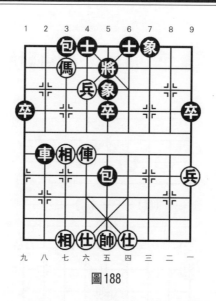

圖188

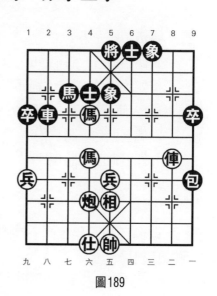

第189局　赤手空拳

著法（紅先勝）：

1. 前傌進四　將5平4
2. 傌六進七　士4退5
3. 俥二平六　士5進4
4. 俥六進三

連將殺，紅勝。

改編自1990年全國象
棋團體賽四川陳魚——武漢
尹輝對局。

圖189

第190局　手疾眼快

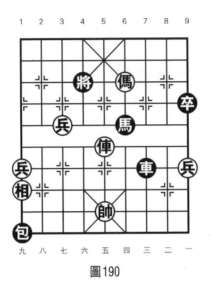

圖190

著法（紅先勝）：

1.傌四退五　　將4平5

黑如改走將4退1，則傌五進七，將4進1，傌七進八，將4退1，俥五進四，連將殺，紅勝。

2.傌五進七　　將5平6　　　3.傌七進六　　將6退1

4.俥五進四　　將6退1　　　5.俥五平三

連將殺，紅勝。

改編自1990年全國象棋團體賽黑龍江孫壽華──深圳劉立山對局。

第191局　妙手空空

著法（紅先勝）：

1. 俥六進二　　將5進1

2. 俥六平五

連將殺，紅勝。

改編自1990年第10屆「五羊杯」全國象棋冠軍邀請賽江蘇徐天紅──河北李來群對局。

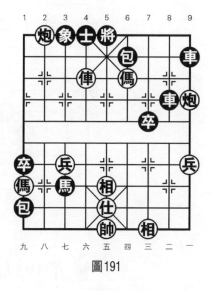

圖191

第192局　　出手得盧

著法（紅先勝）：

1. 前俥進一　　將6進1　　2. 後俥進八　　將6進1

3. 兵三平四　　將6平5　　4. 後俥退一　　士5進6

5. 兵四進一　　將5平4　　6. 前俥平六

連將殺，紅勝。

改編自1989年全國象棋賽四川甘小晉──四川曾東平對局。

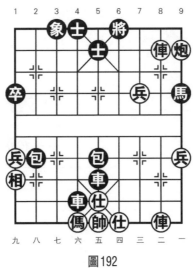

圖192

第193局　手足之情

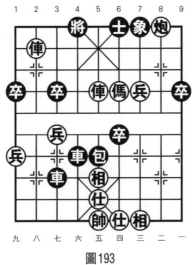

圖193

著法（紅先勝）：

第一種殺法：

1.俥八進一 將4進1 2.俥五進二! 士6進5

3.俥八退一

連將殺，紅勝。

第二種殺法：

1.俥五進三! 將4平5 2.俥八進一 車4退6

3.傌四進三 將5進1 4.炮二退一

連將殺，紅勝。

改編自1989年象棋棋王挑戰賽黑龍江趙國榮——新加坡鄭祥福對局。

 第194局 兩手空空

著法（紅先勝）：

1.兵四進一! 士5進6

2.傌五進六

連將殺，紅勝。

改編自1989年西馬陳錦安——台灣林見志對局。

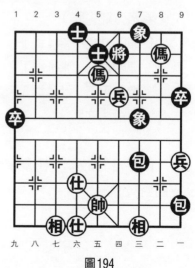

圖194

第195局　巧不可接

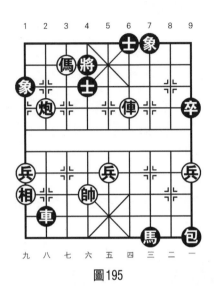

圖195

著法（紅先勝）：

1. 俥四進二　將4退1　　2. 俥四進一　將4進1

3. 俥四退一　將4退1　　4. 傌七退五　將4平5

5. 炮八平五　士4退5　　6. 傌五進七

連將殺，紅勝。

改編自1989年全國象棋團體賽四川曾東平——大連孟立國對局。

第196局　大顯身手

著法（紅先勝）：

1. 傌二進三　　將5平4
2. 炮九平六　　士5進4
3. 兵六進一

連將殺，紅勝。

改編自1989年全國象
棋團體賽四川李艾東——吉
林胡慶陽對局。

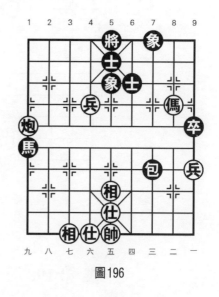

圖196

第197局　斷手續玉

著法（紅先勝）：

1. 俥七平六！　將5進1　　2. 傌七退六　　包4進1
3. 俥二退一

連將殺，紅勝。

改編自1988年中國趙國榮——加拿大艾明頓陳文治對
局。

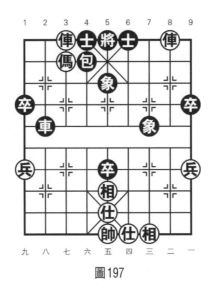

圖197

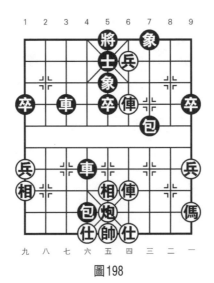

第198局 心慕手追

圖198

著法（紅先勝）：

1. 兵四平五！　將5進1　　2. 前俥進二　將5退1

3. 前俥進一　　將5進1　　4. 後俥進六

連將殺，紅勝。

改編自1988年全國少年集訓賽廣東許銀川——重慶陳海華對局。

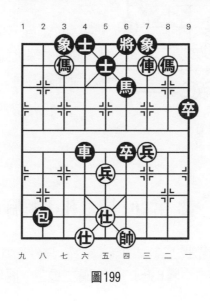

第199局　　束手就擒

圖199

著法（紅先勝）：

1. 俥三進一　將6進1　　2. 傌二退三

連將殺，紅勝。

改編自1988年全國象棋團體賽火車頭于幼華——黑龍江趙國榮對局。

第200局　彈丸脱手

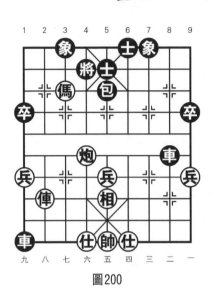

圖200

著法（紅先勝）：

1. 俥八進六　　將4進1
2. 傌七退六　　車8平4
3. 傌六進八

連將殺，紅勝。

改編自 1988 年全國象棋團體賽深圳鄧頌宏——浙江陳寒峰對局。

第201局　札手舞腳

著法（紅先勝）：

1. 傌四進二　將6進1　　2. 傌二退三　將6退1
3. 炮六進五

連將殺，紅勝。

改編自 1989 年南北國手對抗賽黑龍江趙國榮——安徽蔣志梁對局。

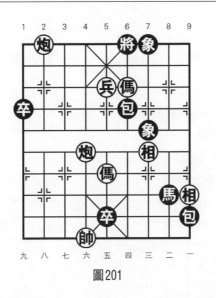

圖201

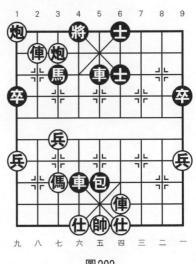

第202局　污手垢面

著法（紅先勝）：

1.炮七進一　馬3退2
2.炮七退二　馬2進4
3.俥八進一

連將殺，紅勝。

改編自 1987 年南北國手對抗賽遼寧趙慶閣——浙江于幼華對局。

圖202

第203局　洗手奉職

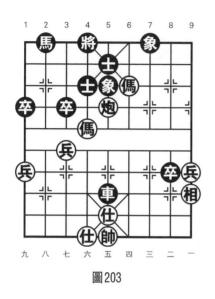

圖203

著法（紅先勝）：

1.傌六進七！　馬2進3

2.炮五平六

連將殺，紅勝。

改編自1987年浙江于
幼華——河北李來群對局。

第204局　七郄八手

著法（紅先勝）：

1.俥二進三　　將6進1　　2.俥二退一　　將6進1

3.俥八進七　　包4進1　　4.俥二退一

連將殺，紅勝。

改編自1987年全國象棋團體賽黑龍江趙國榮——深圳
劉星對局。

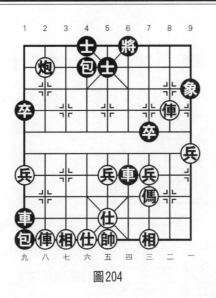

圖204

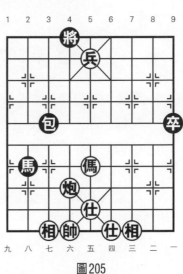

第205局　心手相忘

著法（紅先勝）：

1.傌五進六　馬2進4

2.傌六進七

連將殺，紅勝。

改編自1987年全國象棋團體賽廣東黃寶琮——浙江陳孝坤對局。

圖205

第206局　行家裡手

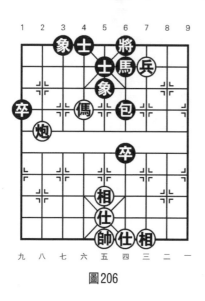

圖206

著法（紅先勝）：

1.兵三進一　將6平5

2.傌六進七

連將殺，紅勝。

改編自1987年全國象棋團體賽四川蔣金勝——吉林陶漢明對局。

第207局　拍手稱快

著法（紅先勝）：

1.俥七進三！　象5退3　　2.炮九平六

連將殺，紅勝。

改編自1987年全國象棋團體賽火車頭于幼華——上海胡榮華對局。

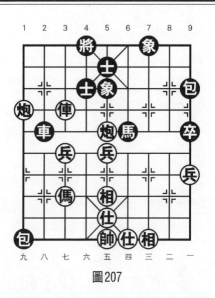

圖207

第208局　輕手輕腳

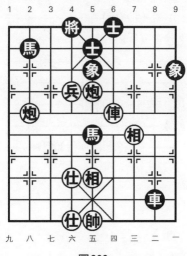

圖208

著法（紅先勝）：

1.俥四進四！　士5退6

黑如改走將4進1，則炮八平六，士5進4，兵六進一！將4進1，炮五平六，連將殺，紅勝。

2.炮八平六　馬2進4　　3.兵六進一　馬5退4

4.兵六進一

連將殺，紅勝。

改編自2016年湖州市環太湖城市首屆「體彩杯」象棋團體賽湖州安吉李軍——句容紅蘋果許明對局。

第209局　搓手頓足

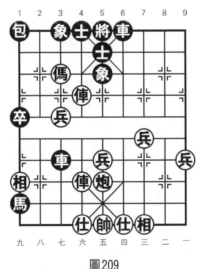

圖209

著法（紅先勝）：

1.炮五進五！　士5進4

　　黑如改走象3進5，則前俥進三，士5退4，俥六進七，連將殺，紅速勝。

　　2.前俥進一　車3平5　　　3.仕六進五　車5退4

　　4.前俥進二　包1平4　　　5.俥六進七

　　連將殺，紅勝。

　　改編自2016年第四屆「財神杯」視頻象棋快棋賽北京王天一——廣東張學潮對局。

 ## 第210局　舉手加額

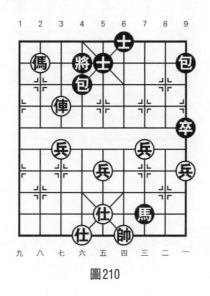

圖210

著法（紅先勝）：

1.俥七進二　將4退1　　　2.俥七進一　將4進1

3.傌八退七　包4平3　　　4.俥七退二　士5進4

5.俥七進一　將4退1　　　6.俥七進一

連將殺，紅勝。

改編自2016年第四屆「財神杯」視頻象棋快棋賽廣東許銀川——福建卓贊烽對局。

第211局 妙手偶得

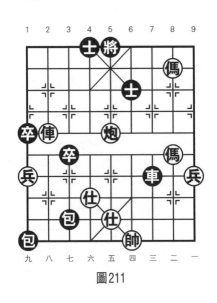

圖211

著法（紅先勝）：

1.前傌退四	將5進1
2.俥八進三	將5進1
3.俥八退一	將5退1
4.傌四退六	將5退1
5.俥八平五	士4進5
6.俥五進一	將5平4
7.炮五平六	

連將殺，紅勝。

改編自1986年第二屆「天龍杯」象棋大師邀請河北黃勇——廣東呂欽對局。

 第212局　手到拈來

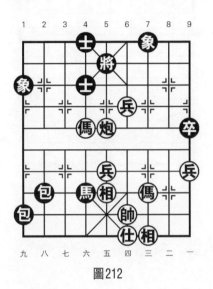

圖212

著法（紅先勝）：

1.傌六進五！　將5平4　　2.傌五進四　將4平5

3.兵四平五　　象7進5　　4.兵五進一

連將殺，紅勝。

改編自1986年全國象棋團體賽北京臧如意──火車頭

梁文斌對局。

第213局　心閒手敏

著法（紅先勝）：

1.俥七平六　　將5進1　　2.傌九進七　　將5平6

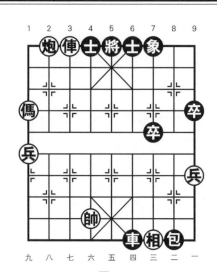

圖213

3. 俥六平四! 　將6退1　　4. 傌七進六

連將殺，紅勝。

改編自1986年全國象棋團體賽北京喻之青——天津姚諄對局。

第214局　楞手楞腳

著法（紅先勝）：

1. 前傌進五　將6退1　　2. 傌五退三　將6進1

3. 前傌進二　將6退1　　4. 傌三進二

連將殺，紅勝。

改編自1986年全國象棋團體賽湖北柳大華——山東王秉國對局。

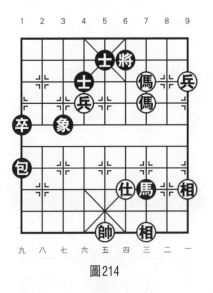

圖214

第215局　一手托天

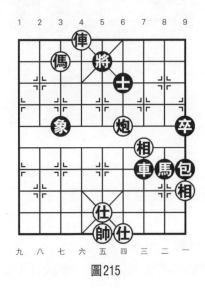

圖215

著法（紅先勝）：

1. 傌七退六　將5進1　　2. 俥六平五　士6退5

3. 俥五退一　將5平4　　4. 炮四平六

連將殺，紅勝。

改編自1986年全國象棋團體賽火車頭于幼華——廣西黃仕清對局。

 ## 第216局　額手稱慶

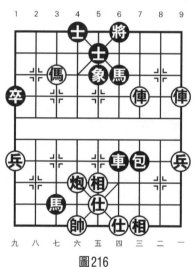

圖216

著法（紅先勝）：

1. 俥一進三　象5退7　　2. 俥三進三！　馬6退7

3. 俥一平三　將6進1　　4. 傌七退五　將6進1

5. 俥三退二

連將殺，紅勝。

改編自1985年廣東蔡福如——黑龍江王嘉良對局。

第217局　得手應心

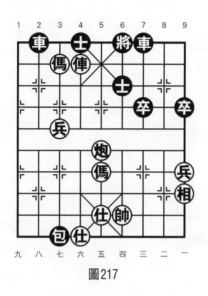

圖217

著法（紅先勝）：

1.傌六進一！　將6進1

黑如改走車2平4，則炮五平四，士6退5，傌五進四，士5進6，傌四進三，連將殺，紅勝。

2.炮五平四　士6退5

黑如改走將6平5，則傌七退六，將5進1，傌五進四，連將殺，紅勝。

3.傌五進四　士5進6　　4.傌六退一　將6退1

5.傌四進六　士6退5　　6.傌六進四

連將殺，紅勝。

改編自1984年湖北柳大華——江蘇言穆江對局。

第218局　生手生腳

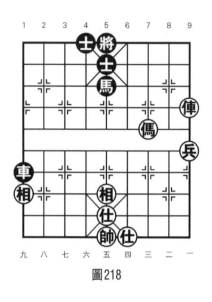

圖218

著法（紅先勝）：

1. 俥一進三　士5退6
2. 傌三進四　將5進1
3. 俥一退一

連將殺，紅勝。

改編自 1984 年全國象棋團體賽郵電李家華——貴州唐方雲對局。

第219局　一手一足

著法（紅先勝）：

1. 兵五平六　將6進1　　2. 炮八退二　包3退6
3. 兵六平七　士5進4　　4. 兵七平六

連將殺，紅勝。

改編自1984年「昆化杯」象棋大師賽上海徐天利——上海胡榮華對局。

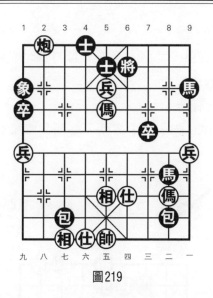

圖219

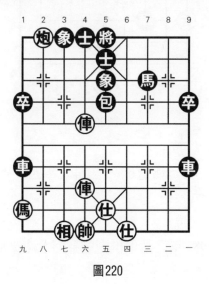

第220局　妙手回春

圖220

著法（紅先勝）：

1.前俥進四！ 士5退4 2.俥六進七 將5進1

3.俥六退一

連將殺，紅勝。

改編自1983年全國象棋個人賽河北李來群——河北閻玉鎖對局。

第221局 心慈手軟

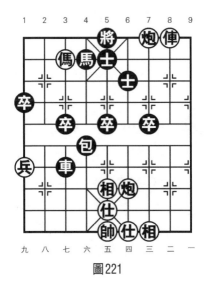

圖221

著法（紅先勝）：

1.炮三退二 士5退6 2.俥二平四 將5進1

3.傌七退六

連將殺，紅勝。

改編自1983年全國象棋團體賽河北李來群——北京臧如意對局。

 第222局　手忙腳亂

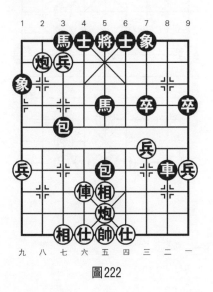

圖222

著法（紅先勝）：

1.俥六進七！　將5平4　　2.炮八進一

連將殺，紅勝。

改編自1978年全國象棋個人賽河北李來群——江西陳孝堃對局。

 第223局　束手無策

著法（紅先勝）：

1.傌四進三　將5平4　　2.炮三平六　士5進4

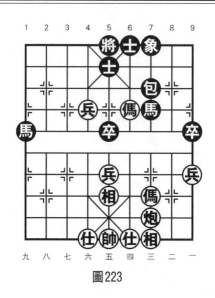

圖223

3. 兵六進一

連將殺，紅勝。

改編自1976年全國象棋團體賽河北李來群——湖北張宏群對局。

 第224局　別具手眼

著法（紅先勝）：

1. 俥三進九　將6進1　　2. 炮八退一　士5進4

3. 兵四進一

連將殺，紅勝。

改編自1952年香港曾益謙——廣東袁天成對局。

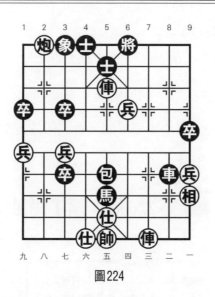

圖224

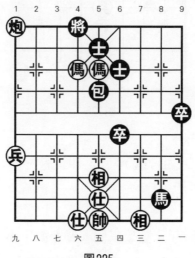

第225局　手眼通天

圖225

著法（紅先勝）：

1.傌六進七　將4進1　　2.傌五退七

連將殺，紅勝。

改編自1964年全國象棋個人賽四川陳新全——浙江朱
肇康對局。

第226局　躡手躡足

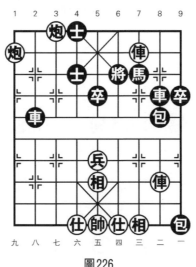

圖226

著法（紅先勝）：

1.炮七退二　士4退5　　2.俥三退一

連將殺，紅勝。

改編自1964年全國象棋個人賽安徽丁小黑——湖北陳
金盛對局。

第227局　眼明手快

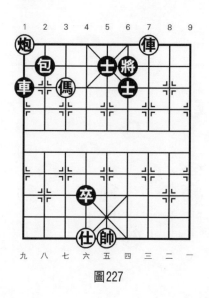

圖227

著法（紅先勝）：

第一種殺法：

1.馬七進六！　士5退4　　2.俥三平四

連將殺，紅勝。

第二種殺法：

1.俥三退一　將6退1　　2.馬七進六！　車1退2

3.俥三進一

連將殺，紅勝。

改編自1964年全國象棋個人賽四川陳新全——黑龍江王嘉良對局。

 第228局　手足無措

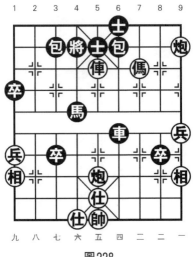

圖228

著法（紅先勝）：

1.傌三進四　將4退1　　2.炮一進一

連將殺，紅勝。

改編自1964年全國象棋個人賽浙江劉憶慈──北京傅

光明對局。

 第229局　束手束腳

著法（紅先勝）：

1.俥一平三　　士5退6　　2.傌四進三　包6退5

3.俥三平四!　將5平6　　4.俥六進一

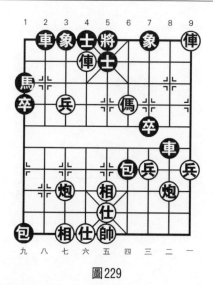

圖229

連將殺，紅勝。

改編自1964年全國象棋個人賽北京傅光明——江蘇季本涵對局。

第230局　大打出手

著法（紅先勝）：

1.炮一進一　士5退6　　2.傌一進三　將5平4

3.兵三平四　將4進1　　4.兵七進一　將4平5

5.炮一退一

連將殺，紅勝。

改編自1983年全國象棋團體賽廣東呂欽——河北李來群對局。

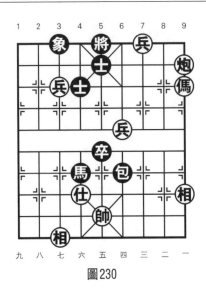

圖230

第231局　手舞足蹈

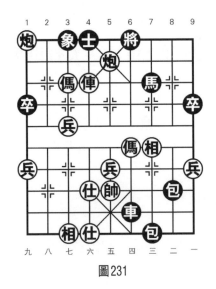

圖231

著法（紅先勝）：

1. 俥六進二　將6進1　　2. 炮九退一　　將6進1

3. 俥六退二　象3進5　　4. 俥六平五！　將6平5

5. 炮九退一

連將殺，紅勝。

改編自1982年全國象棋團體賽輕工于紅木——河南李忠雨對局。

第232局　拿手好戲

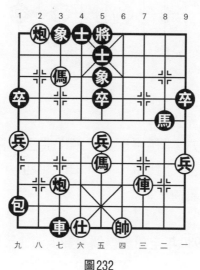

圖232

著法（紅先勝）：

1. 俥三進七！　士5退6　　2. 俥三平四

連將殺，紅勝。

改編自1982年第2屆亞洲象棋錦標賽上海胡榮華——美國鄭守賢對局。

 # 第233局　拜手稽首

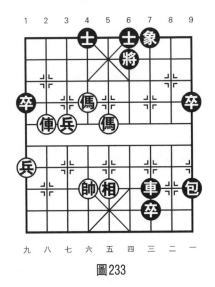

圖233

著法（紅先勝）：

1.傌五進六　將6平5　　2.俥八進三　將5進1

3.後傌退四　將5平6　　4.俥八平四

連將殺，紅勝。

改編自1980年全國象棋個人賽上海徐天利——廣東楊
官璘對局。

 # 第234局　易手反手

著法（紅先勝）：

1.俥二進三　將5退1　　2.帥五平六　車9平5

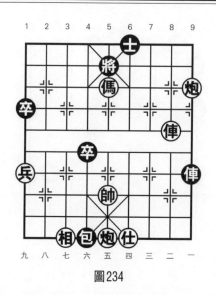

圖234

3. 炮一進二　士6進5　　4. 俥二進一　士5退6

5. 馬五進七　將5平4　　6. 俥二退三　士6進5

7. 俥二平六　士5進4　　8. 俥六進一

連將殺，紅勝。

改編自1980年全國象棋團體賽黑龍江趙國榮——山東王秉國對局。

第235局　雕蟲小巧

著法（紅先勝）：

1. 馬六進七　士5進4　　2. 俥六進三

連將殺，紅勝。

改編自1979年全國象棋個人賽上海胡榮華——河北李來群對局。

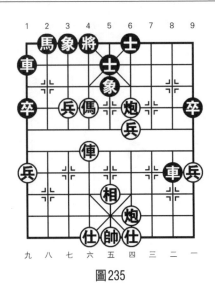

圖235

第236局　翻手爲雲

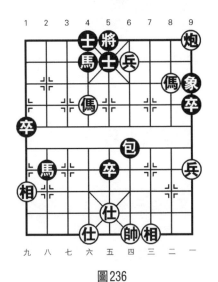

圖236

著法（紅先勝）：

1.傌二進三　士5退6

2.兵四進一！　馬4退6

3.傌三退四

連將殺，紅勝。

改編自1978年全國象棋個人賽廣東李廣流——杭州陳孝坤對局。

第237局　覆手爲雨

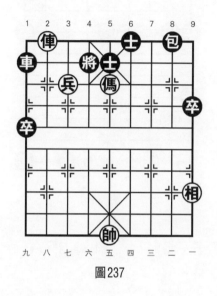

圖237

著法（紅先勝）：

1.兵七平六！　將4進1　　2.俥八退二　將4退1

3.傌五退七　將4退1　　4.俥八進二

連將殺，紅勝。

改編自1975年全運會象棋賽上海胡榮華——廣東楊官璘對局。

第238局　衣來伸手

著法（紅先勝）：

1.炮五平七　將5平6　　2.俥五平四　將6平5

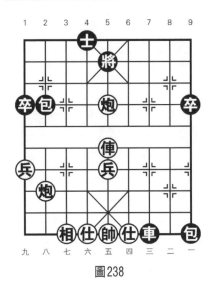

圖238

3.炮八平五　將5平4　　4.俥四平六
連將殺，紅勝。

改編自1974年全國象棋個人賽黑龍江王嘉退——上海
胡榮華對局。

第239局　拳不離手

著法（紅先勝）：
1.傌五進六！　士5進4　　2.俥二進七
連將殺，紅勝。

改編自1965年上海胡榮華——江蘇戴榮光對局。

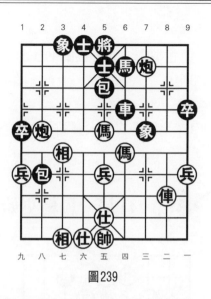

圖239

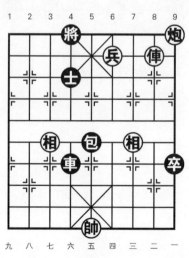

第240局　縛手縛腳

圖240

著法（紅先勝）：

1.兵四進一　包5退5　　2.兵四平五

連將殺，紅勝。

改編自1964年全國象棋個人賽湖北李義庭——天津馬
寬對局。

第241局　勵精更始

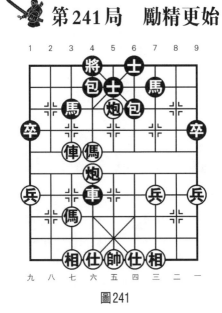

圖241

著法（紅先勝）：

1.傌六進七　包4平3　　2.俥七平六　士5進4

3.俥六進二　將4平5　　4.炮六平五

連將殺，紅勝。

改編自1957年黑龍江王嘉良——遼寧任德純對局。

第242局　精衛填海

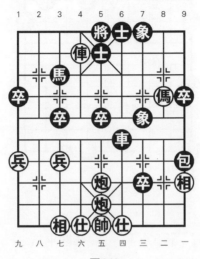

圖242

著法（紅先勝）：

1. 傌二進三　車6退4　　2. 後炮進四　象7退5

3. 後炮進五

連將殺，紅勝。

改編自1957年象棋表演賽湖北李義庭——上海高琪對

局。

第243局　龍精虎猛

著法（紅先勝）：

1. 傌五平四　將6平5　　2. 炮四平五！　將5進1

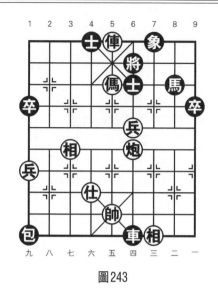

圖243

3. 兵四平五　將5平4　　4. 俥四平六

連將殺，紅勝。

改編自1956年全國象棋個人賽湖北李義庭——廣東楊
官璘對局。

 第244局　業精於勤

著法（紅先勝）：

1. 俥七平六！　將5平4　　2. 傌六進八

連將殺，紅勝。

改編自1956年全國象棋個人賽廣西周壽階——黑龍江
王嘉良對局。

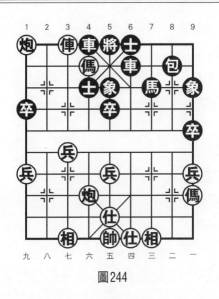

圖244

第245局　專精覃思

圖245

著法（紅先勝）：

第一種殺法：

1. 炮五平四　士5進6　　2. 兵四平三　士6退5

3. 傌六進四　車8平6　　4. 俥一進三

連將殺，紅勝。

第二種殺法：

1. 俥一進三　將6進1　　2. 炮五平四　　士5進6

3. 兵四平六　士6退5　　4. 傌六進四！　將6進1

5. 兵五平四

連將殺，紅勝。

改編自1956年表演賽湖北李義庭──浙江沈志弈對局。

 # 第246局　疲精竭力

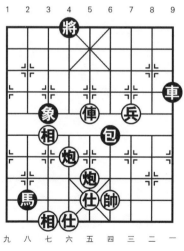

圖246

著法（紅先勝）：

1.俥五平六　將4平5　　2.炮六平五　將5平6

3.俥六平四　車9平6　　4.俥四進一

連將殺，紅勝。

改編自1976年全國象棋個人賽河北李來群——深圳鄧

頌宏對局。

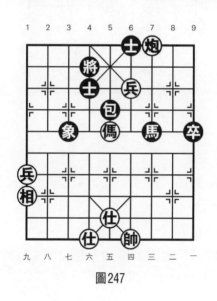

第247局　精神恍惚

圖247

著法（紅先勝）：

1.傌五進七　將4平5　　2.兵四進一

連將殺，紅勝。

改編自1956年全國象棋個人賽廣東楊官璘——浙江劉

憶慈對局。

第248局　精金美玉

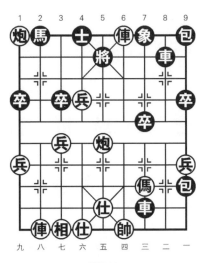

圖248

著法（紅先勝）：

1. 俥八進八　　馬2進4　　2. 兵六平五　　象7進5

3. 俥四平五

連將殺，紅勝。

改編自1960年全國象棋個人賽遼寧孟立國——廣東蔡福如對局。

第249局　見精識精

著法（紅先勝）：

1. 俥六進二　　將5進1　　2. 俥六退一　　將5退1

3. 傌二進四　　將5平6　　4. 後傌進五

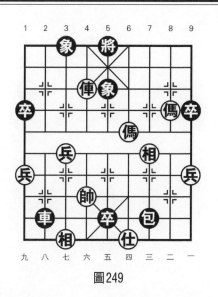

圖249

連將殺，紅勝。

改編自1983年第3屆「五羊杯」全國象棋冠軍邀請賽湖北柳大華——廣東楊官璘對局。

 ## 第250局　沒精打采

著法（紅先勝）：

1.俥四進二！　將5進1　　2.俥四退一　將5退1

3.炮二進七

連將殺，紅勝。

改編自1981年全國象棋個人賽浙江陳孝堃——湖北胡遠茂對局。

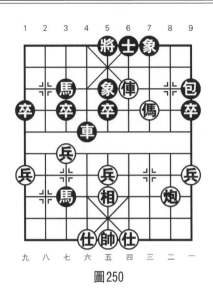

圖250

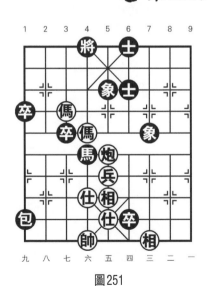

第251局 研精畢智

圖251

著法（紅先勝）：

1.傌六進七　將4進1

2.前傌進八　將4退1

3.傌七進八

連將殺，紅勝。

改編自1981年全國象棋個人賽廣東呂欽——浙江于幼華對局。

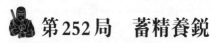

第252局　蓄精養銳

圖252

著法（紅先勝）：

1. 傌八進六！　士5進4　　2. 俥四進三　將5進1

3. 兵七進一　包2退5　　4. 兵七平六

連將殺，紅勝。

改編自1981年全國象棋個人賽廣東呂欽——湖北胡遠茂對局。

第253局　精明能幹

著法（紅先勝）：

第一種殺法：

1. 俥八退一　將4退1　　2. 傌三進五　將4平5

圖253

3. 炮三進八　士6進5　　4. 炮二進一
連將殺，紅勝。

第二種殺法：

1. 傌三進四　士6進5　　2. 傌四退二　士5退6
3. 炮三進七　將4進1　　4. 俥八退二

改編自1981年第1屆「五羊杯」全國象棋冠軍邀請賽上
海胡榮華——廣東楊官璘對局。

第254局　精義入神

著法（紅先勝）：

1. 炮六進三　象5退3　　2. 炮六退二！　象3進5
3. 俥七進一　將6進1　　4. 傌七進六　將6退1

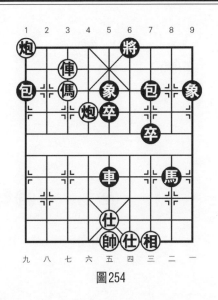

圖254

5.傌六退五 將6進1 6.俥七退一

連將殺，紅勝。

改編自1984年全國象棋團體賽廣東呂欽──湖北胡遠
茂對局。

第255局 殫精竭慮

著法（紅先勝）：

1.傌八退九 將5平4 2.傌九進七 將4進1

3.俥四退五 象5進7 4.俥四平六 將4平5

5.傌七退六 將5退1 6.傌六進四 將5平6

7.俥六平四! ……

紅當然也可改走俥六進四，將6退1，俥六平三，紅得

圖255

車勝定。

| 7.…… | 車7進1 | 8.傌四進六 | 將6平5 |
| 9.傌六進七 | 將5平4 | 10.俥四平六 | 車7平4 |

11.俥六進三

絕殺，紅勝。

改編自2016年國際智力運動精英賽越南賴理兄——德國薛涵第對局。

 第256局　勵志竭精

著法（紅先勝）：

1.俥六進一！　士5退4　　2.俥三平四

連將殺，紅勝。

改編自2016年「天天象棋」全國象棋甲級聯賽杭州分院國交中心吉星海——杭州市象棋協會李炳賢實戰對局。

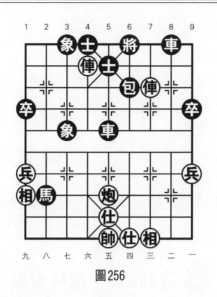

圖256

第257局　精忠報國

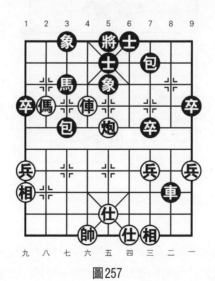

圖257

著法（紅先勝）：

第一種殺法：

1.俥六進三！　馬3退4　　2.傌八進六

連將殺，紅勝。

第二種殺法：

1.傌八進七！　包3退3　　2.俥六進三

連將殺，紅勝。

改編自2016年「天天象棋」全國象棋甲級聯賽廣東碧桂園許國義——杭州市象棋協會黃學謙實戰對局。

 第258局　精疲力盡

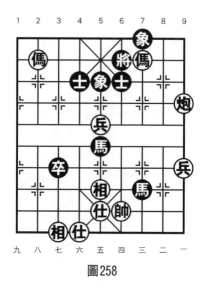

圖258

著法（紅先勝）：

1.傌八進六　　將6退1　　2.炮一平四　　士6退5

3. 傌三退二！　將6平5　　4. 炮四平五！　將5平4

5. 炮五平六　　將4平5　　6. 傌二進三

絕殺，紅勝。

改編自2016年全國象棋少年錦標賽浙江非奧運動管理中心胡家藝——廈門市晨鷹象棋俱樂部阮馨瑩實戰對局。

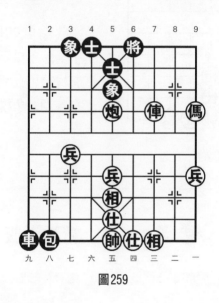第259局　兵精糧足

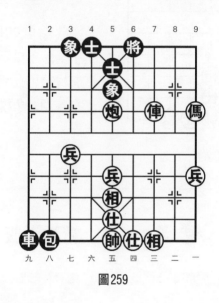

圖259

著法（紅先勝）：

1. 傌一進二　將6進1　　2. 俥三進二　將6退1

3. 俥三平五

連將殺，紅勝。

改編自2016年全國象棋少年錦標賽合肥天星棋校董孫浩然——中國棋院杭州分院李家欽實戰對局。

第260局　精金良玉

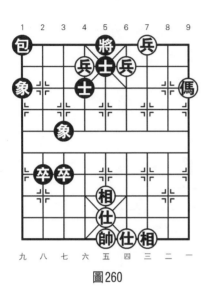

圖260

著法（紅先勝）：

1. 兵四平五　士4退5

2. 傌一進三

連將殺，紅勝。

改編自2016「天天象棋」全國象棋甲級聯賽黑龍江農村信用社胡慶陽——武漢光谷湖北象棋王興業實戰對局。

第261局　精神滿腹

著法（紅先勝）：

1. 兵七進一！　象5退3　　2. 傌七進八　將4進1

3. 兵四平五　　包4平5　　4. 傌八退七

絕殺，紅勝。

改編自2016年「天天象棋」全國象棋甲級聯賽內蒙古伊泰洪智——山東中國重汽李翰林實戰對局。

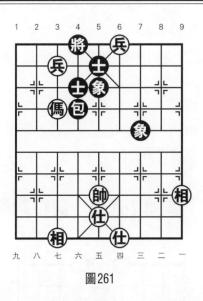

圖261

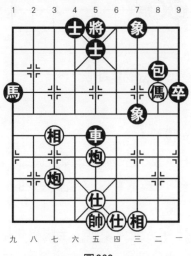

第262局 殫精畢力

圖262

著法（紅先勝）：

1.傌二進四　將5平6　　2.炮七平四　車5平6

3.傌四進二

連將殺，紅勝。

改編自2016年「飛神杯」全國象棋冠軍挑戰賽四川鄭惟桐——河北申鵬實戰對局。

第263局　研精鉤深

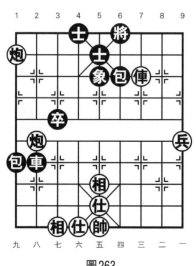

圖263

著法（紅先勝）：

1.炮九進一　象5退3　　2.俥三進二　將6進1

3.炮九退一　士5進4　　4.炮八進四

連將殺，紅勝。

改編自2016年「天天象棋」全國象棋甲級聯賽開灤集團景學義——杭州分院國交中心左治實戰對局。

 第264局　龍馬精神

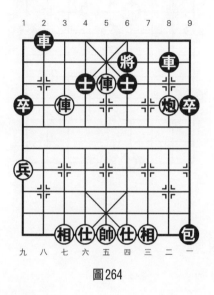

圖264

著法（紅先勝）：

1.俥五平四！　將6進1　　2.俥七平四

連將殺，紅勝。

改編自2016年「天天象棋」全國象棋甲級聯賽開灤集團蔣鳳仙──杭州分院國交中心胡景堯實戰對局。

 第265局　窮思畢精

著法（紅先勝）：

1.炮二退二　象7進5　　2.俥七平四　馬5進7

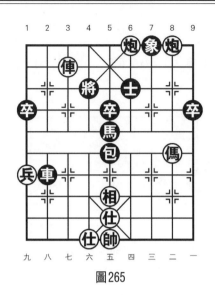

圖265

3. 炮四退二

絕殺，紅勝。

改編自2016年第5屆「溫嶺‧長嶼硐天杯」全國象棋國
手賽湖北汪洋——浙江趙鑫鑫實戰對局。

 第266局　精打細算

著法（紅先勝）：

1. 炮五進五　士5進4　　2. 傌八進六

連將殺，紅勝。

改編自2016年第5屆「溫嶺‧長嶼硐天杯」全國象棋國
手賽天津孟辰——杭州王天一實戰對局。

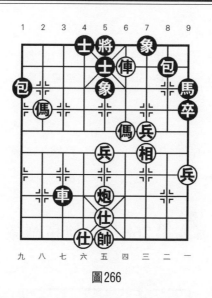

圖266

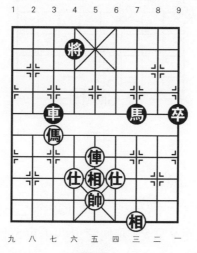

第267局　挑精揀肥

圖267

著法（紅先勝）：

1. 相五進三！　車3平4　　2. 傌七進九！　車4退2

3. 傌九進七　　車4平3　　4. 俥五平六

絕殺，紅勝。

改編自2016年第5屆「溫嶺・長嶼硐天杯」全國象棋國
手賽杭州王天一——火車頭鍾少鴻實戰對局。

 ### 第268局　研精闡微

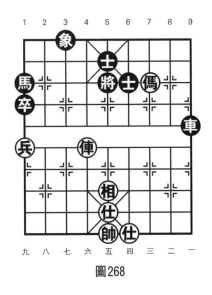

圖268

著法（紅先勝）：

1. 帥五平六　　馬1進3　　2. 俥六進二　馬3退4

黑如改走車9平5，側傌三退四！車5平6，俥六平五
殺，紅勝。

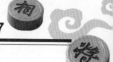

3.俥六進二　車9平5　　4.俥六退二　士5退4

5.馬三退四　將5退1　　6.俥六進二　將5退1

7.俥六進一　將5進1　　8.馬四進二　將5平6

9.馬二進四！

連將殺，紅勝。

改編自2016年「寶寶杯」象棋大師公開邀請賽深圳胡慶陽──四川梁妍婷實戰對局。

第269局　精雕細刻

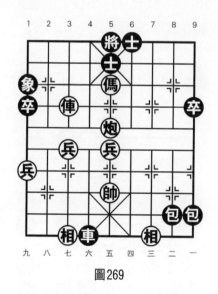

圖269

著法（紅先勝）：

1.炮五平六　士5進6　　2.馬五進七　將5進1

3.俥七平五　將5平4

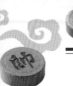

黑如改走將5平6，紅則俥五平三，士6退5，俥三進二，將6進1，傌七退六，將6平5，俥三退一，士5進6，俥三平四殺，紅勝。

　4. 兵五進一　　包9退4　　　5. 俥五平六　　將4平5
　6. 俥六平二　　將5平4　　　7. 傌七退六　　包9平4
　8. 傌六進四　　將4進1　　　9. 俥二平六　　將4平5
　10. 兵五進一　　將5平6　　　11. 兵五進一　　將6退1
　12. 俥六平四

絕殺，紅勝。

改編自2016年「寶寶杯」象棋大師公開邀請賽北京唐丹——江蘇程鳴實戰對局。

第270局　精明強幹

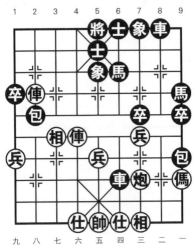

圖270

著法（紅先勝）：

1.俥八進三　象5退3　　2.俥八平七　士5退4

3.俥六進五　將5進1　　4.俥七退一　將5進1

5.俥六退一　士6進5　　6.俥七退一　士5進4

7.俥七平六

絕殺，紅勝。

改編自2016年「寶寶杯」象棋大師公開邀請賽澳門曹岩磊——香港陳振杰實戰對局。

第271局　桃李精神

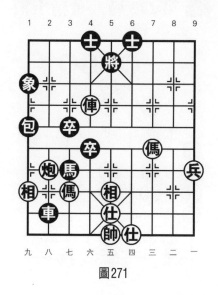

圖271

著法（紅先勝）：

1.傌三進四　將5平6

黑如改走將5退1，則俥六平五，士6進5，傌四進三，將5平6，俥五平四，士5進6，俥四進一，紅勝。

2. 傌四進二　將6平5　　3. 俥六平五　　將5平4

4. 傌二退四　馬3退5　　5. 炮八平六！　卒4進1

6. 俥五退二　士4進5　　7. 俥五平六　　士5進4

8. 俥六進三

絕殺，紅勝。

改編自2016年「寶寶杯」象棋大師公開邀請賽內蒙古洪智——山西韓強實戰對局。

 第272局　金精玉液

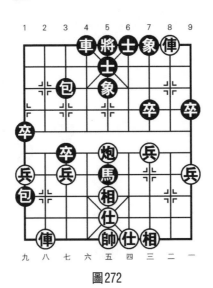

圖272

著法（紅先勝）：

1. 俥八進八　車4進5　　2. 俥八平五！　將5平4

3. 俥五進一　　將4進1　　4. 俥二退一　　士6進5

5. 俥二平五　　將4進1　　6. 前俥平六

絕殺，紅勝。

改編自2016年「寶寶杯」象棋大師公開邀請賽山西韓強──臨縣高成順實戰對局。

第273局　　失精落彩

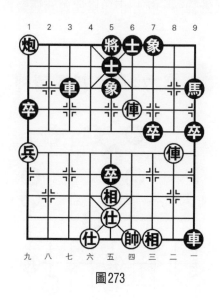

圖273

著法（紅先勝）：

1. 俥二平八　　將5平4　　2. 俥四平六　　士5進4

黑如改走車3平4，則俥八進五，將4進1，俥六平七，車4平1，俥八退一，將4進1，俥七平六殺，紅勝。

3. 俥八進五　　將4進1　　4. 俥六平八　　車3退1

黑如改走士4退5，則前俥退一，將4退1，前俥平九，
將4平5，俥八進三，士5退4，俥九平六，士6進5，俥八
平六殺，紅勝。

　　5. 前俥平四　　卒5進1　　　6. 俥四退一　　士4退5

　　7. 俥八平六

絕殺，紅勝。

　　改編自2016年「天天象棋」全國象棋甲級聯賽四川成
都龍翔通訊武俊強——杭州市象棋協會李炳賢實戰對局。

　　第274局　　抖擻精神

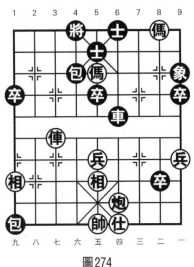

圖274

著法（紅先勝）：

　　1. 炮四平六　　車6平4　　　2. 俥七進五　　將4進1

3. 傌二退二　包4進6

黑如改走車4進4，則傌三進四！士5退6，俥七退一殺，紅勝。

4. 傌五退七　將4進1　　5. 俥七退二　將4退1

6. 俥七平八　將4退1　　7. 俥八進二

絕殺，紅勝。

改編自2016年第7屆「楊官璘杯」全國象棋公開賽湖北左文靜——黑龍江王琳娜實戰對局。

第275局　精神煥發

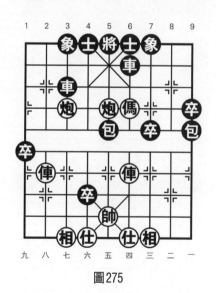

圖275

著法（紅先勝）：

1. 傌四進五！　將5進1

黑如改走車3平5，則俥四進五，車5進1（黑如士4進5，則俥四退二，將5平4，俥八平六，包5平4，俥六退一，紅大優），俥四進一！將5平6，傌五退三，將6平5，傌三退五殺，紅勝。

2. 俥八進五　　將5進1　　3. 俥四進五　　士4進5

4. 炮五進二！　將5平4　　5. 炮五退一！　將4平5

6. 俥四平二　　士6進5　　7. 俥八平五　　將5平4

8. 俥五平六　　將4平5　　9. 俥二退一

絕殺，紅勝。

改編自2016年第7屆「楊官璘杯」全國象棋公開賽河北申鵬──黑龍江陶漢明實戰對局。

　第276局　　精金百煉

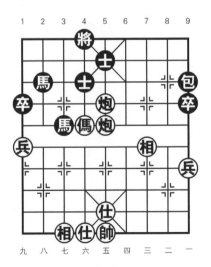

圖276

著法（紅先勝）：

1. 傌六進七！　包9平3　　2. 前炮平六

連將殺，紅勝。

改編自2016年第7屆「楊官璘杯」全國象棋公開賽上海萬春林──黑龍江陶漢明實戰對局。

⚔ 第277局　剜精嘔血

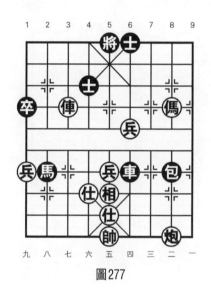

圖277

著法（紅先勝）：

1. 俥七進三　將5進1　　2. 俥七退一　將5進1

黑如改走將5退1，則傌二進四，將5平4，俥七進一殺，紅勝。

　　3. 傌二進三　將5平6　　4. 兵四進一　車6退3

5.傌三退四

紅得車勝定。

改編自2016年第7屆「楊官璘杯」全國象棋公開賽廣州黃嘉亮——黑龍江曹鴻均實戰對局。

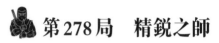

圖278

著法（紅先勝）：

1.傌六進四　士4退5

黑如改走車1平4，則傌五平七，士6進5，傌七進四殺，紅勝。

2.傌五平六　士5進4　　3.傌六進二　車1平4

4.傌六進一

連將殺，紅勝。

改編自1990年全國象棋個人賽廣東黃玉瑩——農民體協徐雲芝對局。

第279局　頤精養神

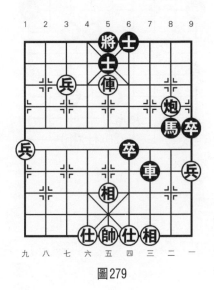

圖279

著法（紅先勝）：

1. 相五進三！　車7退1　　2. 炮二進三　車7退5

3. 俥五進一　　將5平4　　4. 俥五進一　將4進1

5. 兵七進一　　將4進1　　6. 俥五平六

絕殺，紅勝。

改編自2016年「高港杯」第三屆全國象棋青年大師賽四川梁妍婷——湖北左文靜對局。

 第280局 聚精會神

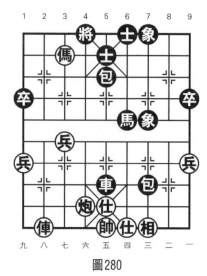

圖280

著法（紅先勝）：

1.俥八進九 將4進1 2.馬七退六 士5進4

3.馬六退四 將4平5 4.馬四進三！ 包7退5

5.相三進五

紅得車勝定。

改編自2015年「天龍立醒杯」全國象棋個人賽上海浦東花木隊王昊──浙江省民泰銀行象棋隊王家瑞對局。

 第281局 精進勇猛

著法（紅先勝）：

1.前俥平五！ 馬7退5 2.兵六進一

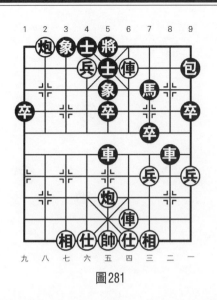

圖281

連將殺，紅勝。

改編自2015年「天龍立醒杯」全國象棋個人賽成都嘉象棋隊梁妍婷——山東省隊劉永寰對局。

第282局　精力充沛

著法（紅先勝）：

1.傌四進二　將6進1　　2.傌三退二　將6退1

3.傌三平七　將6退1　　4.傌七進二　士5退4

5.傌七平六

連將殺，紅勝。

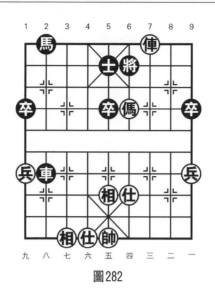

圖282

第283局　精妙絕倫

圖283

著法（紅先勝）：

1. 傌二退四　　將5平6　　2. 傌七進五！　象3退5

3. 俥六進一　　將6進1　　4. 傌四進二！　車9退7

5. 俥六退一

連將殺，紅勝。

 第**284**局　　精貫白日

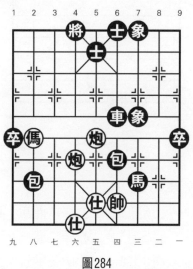

圖284

著法（紅先勝）：

1. 傌八進六　　士5進4　　2. 傌六進五　　士4退5

3. 炮五平六　　將4平5　　4. 傌五進七

連將殺，紅勝。

第285局　精神百倍

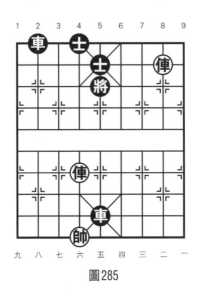

圖285

著法（紅先勝）：

1.俥二退一　士5進6　　2.俥六進四　將5退1

3.俥二進一　將5退1　　4.俥二進一　將5進1

5.俥六進一　將5進1　　6.俥二平五　士6退5

7.俥六退一

連將殺，紅勝。

 # 第286局　潛精研思

著法（紅先勝）：

1.兵六平五！　將6進1

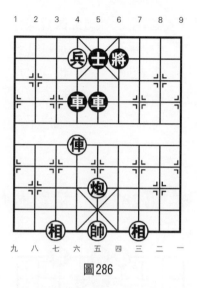

圖286

　　黑另有以下兩種應著：

　　（1）車5退2，傌六平四，車4平6，傌四進二，連將殺，紅勝。

　　（2）將6退1，傌六平四，車5平6，炮五平四，車4平5，相三進五，車5退2，傌四進二，將6平5，炮四退一，車5平8，炮四平五，將5平4，傌四平六，車8平4，炮五平六，將4平5，傌六進二，將5平6，傌六平五困斃，紅勝。

2. 傌六平四	車5平6	3. 炮五平四	車4平5
4. 相三進五	將6平5	5. 炮四進四	將5退1
6. 炮四進三	將5退1	7. 炮四平三	車5進1
8. 炮三退八	車5平4	9. 傌四平五	將5平4
10. 相五退三	車4進5	11. 帥五進一	車4退5
12. 炮三進三	車4退2	13. 傌五進五	將4進1

14. 炮三平八　車4平2　　15. 俥五退一　將4退1

16. 俥五退二　車2平4　　17. 炮八進五　車4進3

18. 俥五進三　將4進1　　19. 炮八平六　車4平6

20. 俥五退三　車6退3　　21. 俥五平六　車6平4

22. 炮六退二　將4退1　　23. 炮六平八

絕殺，紅勝。

第287局　精彩逼人

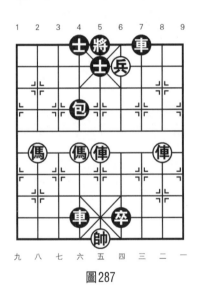

圖287

著法（紅先勝）：

1. 兵四平五！　士4進5　　2. 俥五進四　將5平4

3. 俥五平六！　將4進1　　4. 傌八進七　將4退1

5. 傌七進八　將4進1　　6. 傌六進七

連將殺，紅勝。

 # 第288局　勵精圖治

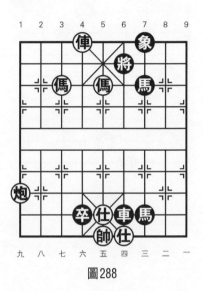

圖288

著法（紅先勝）：

1. 俥六平四！　後馬退6　　2. 傌五退三　將6進1

3. 炮九進五　馬6進5　　4. 傌七進五　馬5進3

5. 傌五進三

連將殺，紅勝。

 # 第289局　精兵簡政

著法（紅先勝）：

1. 炮三進一　將5進1　　2. 俥三進二　將5進1

3. 炮一退二　士6退5　　4. 俥三退一　士5進6

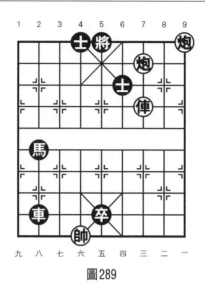

圖289

5. 俥三退一　將5退1　　6. 俥三進二　將5退1

7. 炮一進二

連將殺，紅勝。

 第290局　精疲力倦

著法（紅先勝）：

1. 俥七進一　將4進1　　2. 炮一平六　士4退5

3. 兵五平六!　將4進1　　4. 俥七退二　將4退1

5. 傌六進五　將4退1　　6. 俥七進二

連將殺，紅勝。

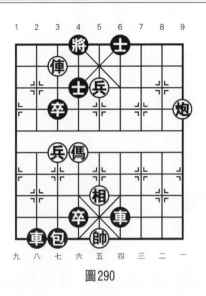

圖290

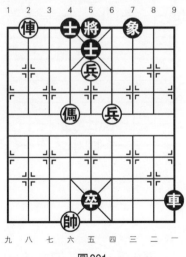

第291局　取精用弘

圖291

著法（紅先勝）：

1.兵五進一！　將5進1　　2.傌六進七　將5進1

3.傌七進六　　將5退1　　4.傌六退七　將5進1

黑如改走將5平6，傌七退五，將6平5（黑如將6進

1，則兵四進一，將6平5，俥八平五殺，紅勝），傌五進

三，將5平6，俥八平四，連將殺，紅勝。

5.俥八平五　將5平6　　6.兵四進一　將6退1

7.傌七退五

連將殺，紅勝。

 ### 第292局　　目亂情迷

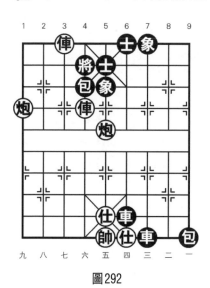

圖292

著法（紅先勝）：

1.俥七退一　　將4退1　　2.俥六進一！　士5進4

3. 俥七平六！　將4進1　　4. 炮九平六　士4退5

5. 炮五平六

連將殺，紅勝。

第293局　博而不精

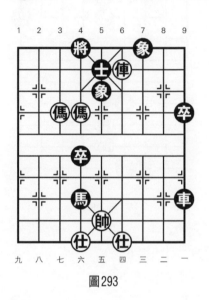

圖293

著法（紅先勝）：

1. 傌七進八　將4平5　　2. 傌六進七　將5平4

3. 傌七退五　將4平5　　4. 傌五進七　將5平4

5. 傌七退八　將4平5　　6. 後傌進六

連將殺，紅勝。

 第294局　惟精惟一

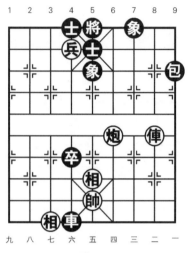

圖294

著法（紅先勝）：

1.炮四平九　士5進6

黑另有以下兩種應著：

（1）將5平，俥二進四，士5進4，炮九進五，士4進5，兵六進一，象5退3，兵六平五殺，紅勝。

（2）士5進4，兵六進一，將5平4，炮九平六，將4平5，炮六退四，紅得車勝定。

2.炮九進五　士4進5　　3.俥二平八　將5平6

4.俥八進五　將6進1　　5.俥八平三　卒4進1

6.俥三退一　將6退1　　7.兵六進一　象5退3

8.兵六平五

絕殺，紅勝。

第295局　精美絕倫

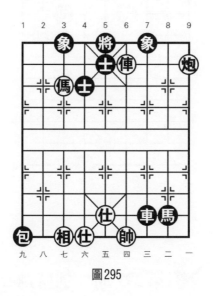

圖295

著法（紅先勝）：

1. 炮一進一　士5退6　　2. 俥四進一　將5進1

3. 俥四退一　將5進1　　4. 傌七退六

連將殺，紅勝。

第296局　析精剖微

著法（紅先勝）：

1. 兵五進一！　將4退1　　2. 俥二平六　士5進4

3. 兵五平六　將4退1　　4. 兵六進一

連將殺，紅勝。

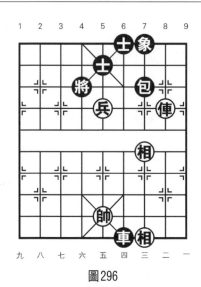

圖296

第297局　剜精剔心

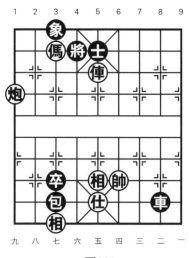

圖297

著法（紅先勝）：

1.俥五進一！　將4退1　　2.俥五進一　　將4進1

3.炮九進二　　將4進1　　4.俥五平六

連將殺，紅勝。

 第298局　精誠團結

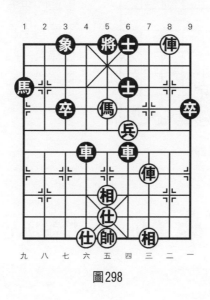

圖298

著法（紅先勝）：

1.俥二平四！　將5進1　　2.俥三進五　將5進1

3.俥四退二！　將5平6　　4.俥三退一

連將殺，紅勝。

 第299局　短小精悍

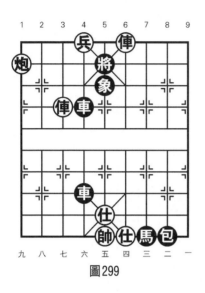

圖299

著法（紅先勝）：

1.俥七進二　後車退2

2.俥四平五　將5平6

3.俥七平六　將6進1

4.俥五平四

連將殺，紅勝。

第300局　精誠所至

著法（紅先勝）：

第一種殺法：

1.炮一進二　馬6進8

黑如改走馬6進7，則傌六進四，將5平4，炮五平六，連將殺，紅勝。

2.傌六進四！　馬8進6　　3.俥二進二　馬6退7

4.俥二平三

連將殺，紅勝。

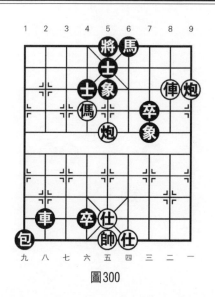

圖300

第二種殺法：

1. 傌六進四　將5平4　　2. 炮五平六　馬6進4

3. 俥二進二　象5退7　　4. 俥二平三　士5退6

5. 俥三平四

連將殺，紅勝。

第301局　博大精深

著法（紅先勝）：

1. 炮六平五　車3平5　　2. 俥四進四　將5進1

3. 兵五進一　將5平4　　4. 兵五平六!　將4進1

5. 俥四平六

連將殺，紅勝。

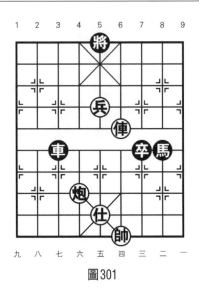

圖301

第302局 研精究微

圖302

著法（紅先勝）：

1. 傌二進三　將5平6　　2. 兵四進一　將6平5

3. 俥二平三　士5退6　　4. 俥三平四

連將殺，紅勝。

第303局　顏精柳骨

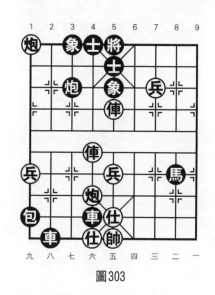

圖303

著法（紅先勝）：

1. 俥六進五！　士5退4　　2. 俥五進一　將5平6

3. 俥五平四　將6平5　　4. 炮六平五　包3平5

5. 俥四平五　將5平6　　6. 俥五平四

連將殺，紅勝。

 ## 第304局　去粗取精

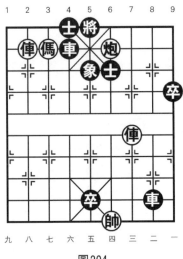

圖304

著法（紅先勝）：

1.俥三進五　將5進1　　2.傌七退六　將5平6

3.俥八平六　士4進5　　4.俥六平五

連將殺，紅勝。

 ## 第305局　潛精積思

著法（紅先勝）：

1.炮二進三　士6進5　　2.兵四進一　象5退7

3.兵四平三　士5退6　　4.兵三平四　包5退3

5.兵四平五

連將殺，紅勝。

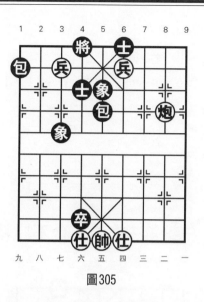

圖305

 第306局　　兵在於精

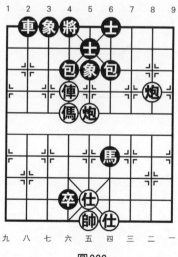

圖306

著法（紅先勝）：

1. 俥六進一！　士5進4

黑如改走包6平4，則傌六進七，將4進1，炮二平六，連將殺，紅勝。

2. 傌六進七　將4進1　　3. 炮二平六　士4退5

4. 炮五平六

連將殺，紅勝。

第307局　食不厭精

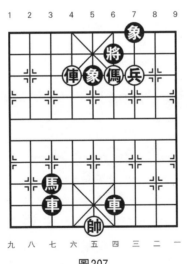

圖307

著法（紅先勝）：

1. 俥六進一　　將6退1　　2. 俥六進一　　將6進1

3. 兵三進一　　將6平5　　4. 傌四進三　　車6退8

5. 兵三平四！　將5平6　　6. 俥六退一

連將殺，紅勝。

第308局　巧取豪奪

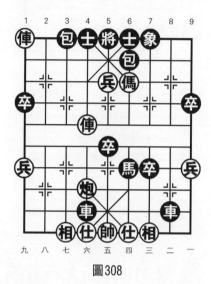

圖308

著法（紅先勝）：

1.俥六進四！ 　將5平4　　2.俥九平七 　將4進1

3.兵五進一！ 　將4平5　　4.傌四退六 　將5進1

5.俥七退二

連將殺，紅勝。

第309局　百巧成窮

著法（紅先勝）：

1.前俥進四 　將6進1　　2.炮六進七 　士5進4

3.後俥進五 　將6進1　　4.前俥平四

連將殺，紅勝。

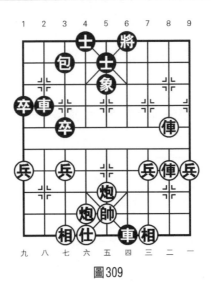

圖309

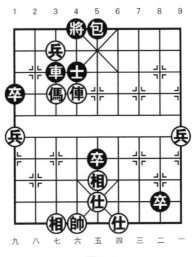

第310局　大巧若拙

圖310

著法（紅先勝）：

1. 兵七平六！ 將4進1 2. 俥六進一 將4平5

3. 俥六進一

連將殺，紅勝。

第311局 逞工炫巧

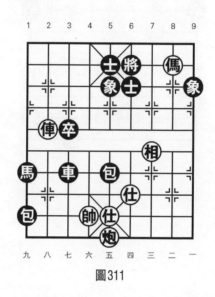

圖311

著法（紅先勝）：

1. 傌二退三 將6退1 2. 俥八進四 象5退3

3. 俥八平七 士5退4 4. 俥七平六 包5退6

5. 俥六平五

連將殺，紅勝。

第312局　心靈手巧

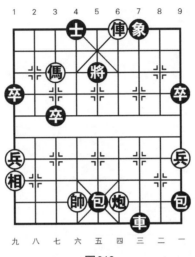

圖312

著法（紅先勝）：

1. 傌七退六　將5退1　　2. 傌六進四　將5進1

3. 俥四退二　將5退1　　4. 俥四平六　將5退1

5. 俥六進二

連將殺，紅勝。

第313局　巧言利口

著法（紅先勝）：

1. 傌四進三　將5退1　　2. 俥五進三　士4進5

3. 傌三退四　將5平4　　4. 俥五平六！　士5進4

5. 兵七平六

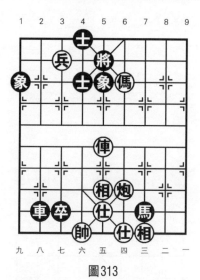

圖313

連將殺，紅勝。

 # 第314局　巧言令色

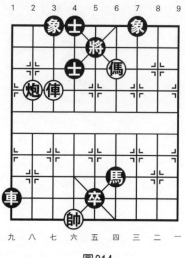

圖314

著法（紅先勝）：

1. 俥七進二　將5進1　　2. 炮八進一　士4退5

3. 俥七退一　士5進4　　4. 俥七平六　將5退1

5. 傌四進三　將5平6　　6. 俥六平四

連將殺，紅勝。

第315局　巧同造化

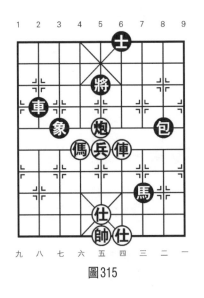

圖315

著法（紅先勝）：

1. 傌六進五　將5平4　　2. 俥四進三　象3退5

3. 俥四平五　將4退1　　4. 俥五進一　將4進1

5. 俥五平六

連將殺，紅勝。

 第316局　熟能生巧

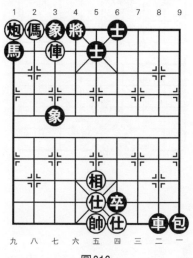

圖316

著法（紅先勝）：

1. 傌八退七　象3進5　　2. 俥七平八　將4平5

3. 俥八進一　馬1退3　　4. 俥八平七　士5退4

5. 俥七平六

連將殺，紅勝。

 第317局　巧作名目

著法（紅先勝）：

1. 傌三退五　將5平6　　2. 俥六進一　士6進5

3. 俥六平五　將6退1　　4. 俥五進一　將6進1

5. 俥五平四

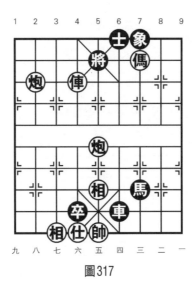

圖317

連將殺,紅勝。

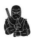 # 第318局　神工開巧

圖318

著法（紅先勝）：

1.兵六進一！　士5進4　　2.俥八平六　將4平5

3.兵三平四　　將5退1　　4.俥六平五　士6進5

5.俥五進一

連將殺，紅勝。

第**319**局　　**便辭巧説**

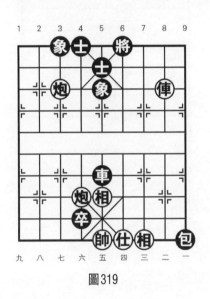

圖319

著法（紅先勝）：

1.俥二進二　象5退7　　2.俥二平三　將6進1

3.炮六進六　士5進4　　4.炮七進一　將6進1

5.俥三退二

連將殺，紅勝。

 第320局　巧妙絕倫

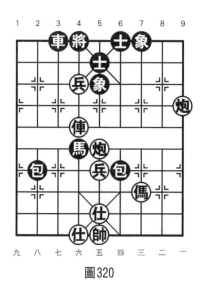

圖320

著法（紅先勝）：

1. 兵六平五！　將4平5　　2. 前兵進一！　將5進1

3. 炮一平五　　將5平6　　4. 傌六平四

連將殺，紅勝。

 第321局　外巧內嫉

著法（紅先勝）：

1. 兵五進一！　士6進5　　2. 傌三進六　士5退6

3. 傌三平四

連將殺，紅勝。

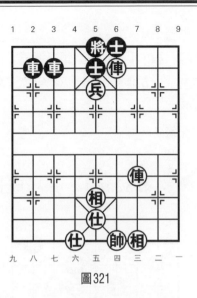

圖321

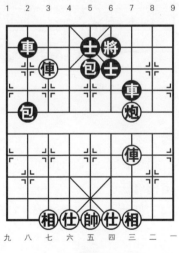

第322局　巧上加巧

圖322

著法（紅先勝）：

1. 炮三平四　車7平6　　2. 俥三進五　將6退1

3. 俥七進二　士5進4　　4. 俥七平六　包5退2

5. 俥六平五

連將殺，紅勝。

第323局　弄巧成拙

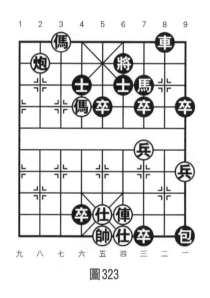

圖323

著法（紅先勝）：

1. 傌七退六　將6平5　　2. 前傌進七！　將5進1

黑另有以下兩種著法：

（1）將5平4，傌六進八，將4退1，炮八進一，連將殺，紅勝。

（2）將5平6，傌六進七，將6退1，俥四進六，連將

殺，紅勝。

3. 傌六進七　將5平4　　4. 俥四進六

連將殺，紅勝。

第324局　巧捷萬端

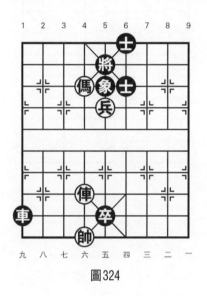

圖324

著法（紅先勝）：

1. 兵五進一！　將5平6　　2. 兵五平四！　將6進1

黑如改走將6平5，則傌六進七，將5退1，俥六進七，

將5進1，俥六平四，連將殺，紅勝。

3. 傌六退五　將6退1　　4. 傌五進三　將6平5

5. 俥六平五

連將殺，紅勝。

 ## 第325局　百巧千窮

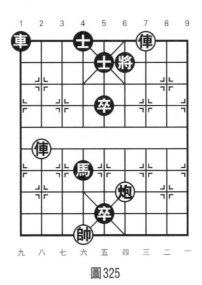

圖325

著法（紅先勝）：

1. 俥八平四　士5進6　　2. 俥三退一　將6退1

3. 俥四平一　馬4進6　　4. 俥一進五

連將殺，紅勝。

 ## 第326局　取巧圖便

著法（紅先勝）：

1. 傌九進八　馬2退4　　2. 傌八退六　馬4進2

3. 俥七退一　馬2退4　　4. 俥七平六！　將5退1

5. 俥六平四　將5平4　　6. 俥四進一　將4進1

7. 傌六進八

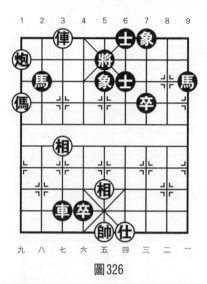

圖326

連將殺，紅勝。

第327局 巧僑趨利

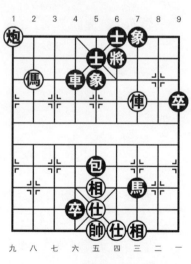

著法（紅先勝）：

1. 炮九退一　士5退4
2. 傌八進六　士6進5
3. 俥三平四

連將殺，紅勝。

圖327

 第328局　巧奪天工

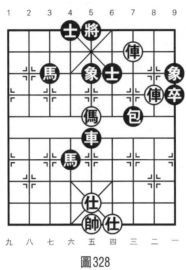

圖328

著法（紅先勝）：

1.傌五進六　　將5平6　　2.俥二進三　象9退7

3.俥三進一！　象5退7　　4.俥二平三

連將殺，紅勝。

第329局　良工巧匠

著法（紅先勝）：

1.傌五進七！　將4退1

黑如改走車4平3，則俥八平六，車3平4，俥六進二

殺，紅勝。

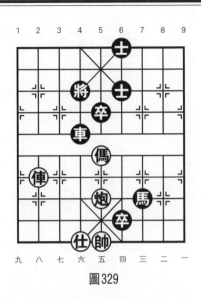

圖329

2. 俥八進五　將4退1　　3. 俥八進一　將4進1

4. 傌七進八　將4進1　　5. 俥八平六

連將殺，紅勝。

 第330局　花言巧語

著法（紅先勝）：

1. 兵四平五!　士6進5　　2. 俥六平五　將5平6

3. 俥五進一　將6進1　　4. 兵三進一　將6進1

5. 俥五平四　馬4進6　　6. 俥四退一

連將殺，紅勝。

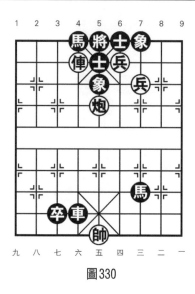

圖330

第331局　心巧嘴乖

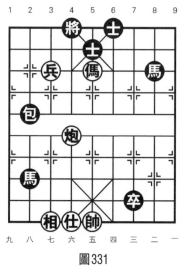

圖331

著法（紅先勝）：

1.傌五退六　將4平5

黑如改走士5進4，則傌六進八，包2平4，兵七平六，士6進5，兵六進一，將4平5，兵六平五，將5平6，傌八進六，馬2進3，兵五進一殺，紅勝。

2.傌六進八　包2平4　　3.兵七平六　馬2進3

4.傌八進七　將5平4　　5.兵六進一　將4平5

6.兵六進一

絕殺，紅勝。

 ## 第332局　浮文巧語

著法（紅先勝）：

1.仕六退五　　包4平3

2.俥五平六!　將4進1

3.仕五進六

連將殺，紅勝。

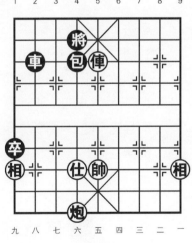

圖332

280　象棋高手精巧殺著薈萃

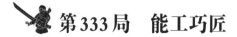

第333局　能工巧匠

圖333

著法（紅先勝）：

1.俥二進一　士5退6　　2.俥二退三　將5進1

黑如改走士6進5，則兵三進一，士5退6，俥二平五，士6退5，兵三平四，連將殺，紅勝。

　　3.兵三平四！　將5進1　　4.炮一退二　士6退5

　　5.俥二進一　士5進6　　6.俥二平四

連將殺，紅勝。

第334局　巧發奇中

著法（紅先勝）：

1.俥六進二　將5進1　　2.俥六退一　將5退1

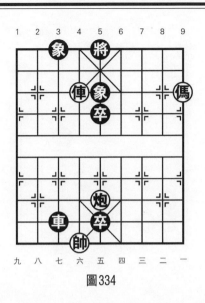

圖334

3. 傌一進三　將5平6　　4. 傌三退五　將6平5

5. 傌五退三　將5平6　　6. 俥六進一

連將殺，紅勝。

第335局　神聖工巧

著法（紅先勝）：

1. 傌五進三　將5平6　　2. 傌八進六　將6進1

3. 炮三平四　馬6退5　　4. 傌三退四　馬5進6

5. 傌四進六

連將殺，紅勝。

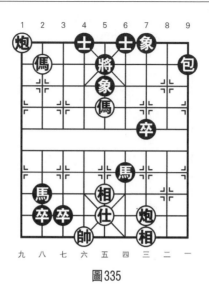

圖335

第336局　慧心巧思

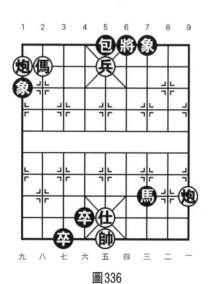

圖336

著法（紅先勝）：

1.炮九進一　包5進8

2.馬八進六　象1退3

3.馬六退四　象3進5

4.炮一進七　象7進9

5.馬四進二　象9退7

6.馬二退三

連將殺，紅勝。

第337局　弄巧反拙

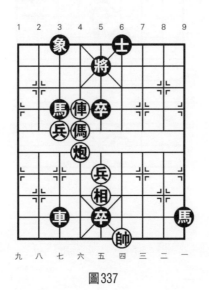

圖337

著法（紅先勝）：

1. 俥六進二！　將5退1　　2. 俥六進一　　將5進1

3. 傌六進七　　將5進1　　4. 俥六平五　　將5平4

5. 兵七平六　　馬3進4　　6. 兵六進一　　將4退1

7. 俥五平六

連將殺，紅勝。

第338局　使乖弄巧

著法（紅先勝）：

1. 俥五進一　　將5平4　　2. 傌二進四　　將4退1

圖338

3. 俥五進二　將4進1　　4. 俥五平八　將4進1

5. 俥八退二

連將殺，紅勝。

第339局　炫巧鬥妍

著法（紅先勝）：

1. 傌五進六！　士5進4　　2. 俥四進八　將5進1

3. 俥四退一　將5退1　　4. 俥二平五　將5平4

5. 炮二平六　士4退5　　6. 兵七平六　士5進4

7. 俥五平六　將4平5　　8. 俥六平五

連將殺，紅勝。

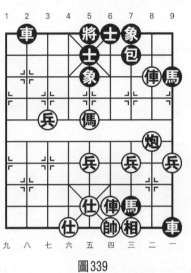

圖339

 第340局　　巧言偏辭

著法（紅先勝）：

1.傌二進三　　將5平4

2.炮八平六　　士5進4

3.俥四進三　　將4進1

4.炮二進六

連將殺，紅勝。

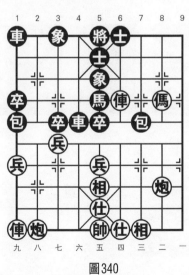

圖340

歡迎至本公司購買書籍

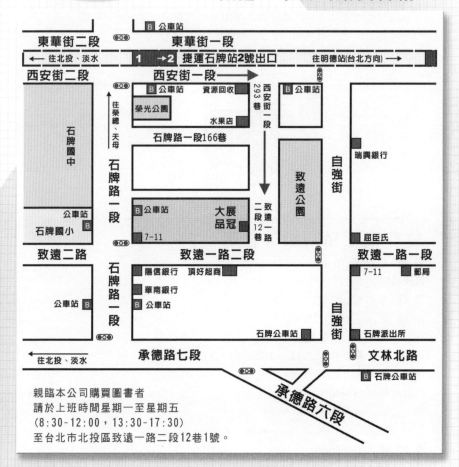

親臨本公司購買圖書者
請於上班時間星期一至星期五
(8:30－12:00，13:30－17:30)
至台北市北投區致遠一路二段12巷1號。

建議路線
1.搭乘捷運
　　淡水信義線石牌站下車，由月台上二號出口出站，二號出口出站後靠右邊，沿著捷運高架往台北
方向走(往明德站方向)，其街名為西安街，約80公尺後至西安街一段293巷進入(巷口有一公車站牌，
站名為自強街口，勿超過紅綠燈)，再步行約200公尺可達本公司，本公司面對致遠公園。

2.自行開車或騎車
　　由承德路接石牌路，看到陽信銀行右轉，此條即為致遠一路二段，在遇到自強街(紅綠燈)前的巷
子左轉，即可看到本公司招牌。

國家圖書館出版品預行編目資料

象棋高手精巧殺著薈萃／吳雁濱　編著
——初版，——臺北市，品冠文化，2018〔民107．12〕
面；21公分 ——（象棋輕鬆學；24）
ISBN 978-986-5734-91-6（平裝；）

1. 象棋
997.12　　　　　　　　　　　　　　　　107017444

象棋高手精巧殺著薈萃

編 著 者／吳雁濱

責任編輯／倪穎生　葉兆愷

發 行 人／蔡孟甫

出 版 者／品冠文化出版社

社　　址／台北市北投區（石牌）致遠一路2段12巷1號

電　　話／（02）28233123·28236031·28236033

傳　　眞／（02）28272069

郵政劃撥／19346241

網　　址／www.dah-jaan.com.tw

E－mail／service@dah-jaan.com.tw

承 印 者／傳興印刷有限公司

裝　　訂／眾友企業公司

排 版 者／弘益電腦排版有限公司

授 權 者／安徽科學技術出版社

初版1刷／2018年（民107）12月

定　價／300元

大展好書　好書大展
品嘗好書　冠群可期

大展好書　好書大展
品嘗好書・冠群可期

象棋

高手精巧殺著薈萃

品嘗好書 • 冠群可期

978-986-5734-91-6 (997.12)

00300

9 789865 734916

69024　　　售價300元